당신의 좋은 순간, —— 필름 사진

당신의 좋은 순간, 필름 사진

필름 사진의 기본과 일회용 카메라 업사이클링

1판 1쇄 발행 2020년 6월 1일
1판 3쇄 발행 2021년 4월 10일

지은이 필름로그
발행인 김태웅
기획편집 김지수, 김다빈
디자인 [★]규 | **교정교열** 박성숙 | **일러스트** 윤즈
마케팅 총괄 나재승
마케팅 서재욱, 김귀찬, 오승수, 조경현, 김성준
온라인 마케팅 김철영, 임은희, 장혜선, 김지식
인터넷 관리 김상규
제작 현대순
총무 안서현, 최여진, 강아담, 김소명
관리 김훈희, 이국희, 김승훈, 최국호

발행처 ㈜동양북스
등록 제2014-000055호
주소 서울시 마포구 동교로22길 14(04030)
구입 문의 전화 (02)337-1737 팩스 (02)334-6624
내용 문의 전화 (02)337-1734 이메일 dymg98@naver.com

ISBN 979-11-5768-625-4 13660

이 도서의 국립중앙도서관 출판예정도서목록(CIP)은 서지정보유통지원시스템
홈페이지(http://seoji.nl.go.kr)와 국가자료종합목록시스템(http://www.nl.go.kr/kolisnet)에서
이용하실 수 있습니다.(CIP제어번호:CIP2020020360)

Collect
01

필름 사진의
기본과

일회용 카메라
업사이클링

당신의 좋은 순간, ─── 필름 사진

필름로그 지음

동양북스

시
작
하
기

전
에

필름로그는 2018년 가을 독일에서 필름 현상소들을 방문하며 앞으로
의 현상소 역할에 대해 이야기를 나누었습니다. 그 중 퀼른에서 30년
째 필름 현상소를 운영하고 있는 티모 멘드너(Timo Mendner) 씨와의 대
화를 소개합니다.

— 먼저 '멘드너 포토(Mendner Foto)'에 대해 간단한 소개 부탁드립니다.
현상소 이름은 저의 성(family name)인 멘드너(Mendner)에서 딴 것입니
다. 과거에는 현상소 대부분이 본인의 이름을 걸고 일했습니다. 그만
큼 필름을 다루는 일은 고객과의 신뢰가 중요했고 그것은 지금도 마찬
가지라고 생각해요. 현재는 저와 아들이 함께 현상소를 운영하고 있습
니다.

— 30년의 세월동안 어떤 변화를 겪으셨나요?

디지털 카메라 이전 시대에는 일반 고객도 많았지만 특히 기업과의 거래가 활발했어요. 독일을 대표하는 항공사 '루프트한자'에서 발간하는 인쇄물의 모든 사진 현상, 인화를 맡고 있었죠. 하루 종일 현상기와 인화기를 돌려도 시간이 늘 부족할 정도로 바빴습니다. 하지만 디지털카메라가 등장하면서 기업과의 거래는 사실상 사라졌습니다. 기업 입장에서는 굳이 번거롭게 필름을 사용할 필요가 없어진 거죠. 일반 고객도 99퍼센트는 줄었다고 볼 수 있어요.

— 99퍼센트가 줄었다면 이제 1퍼센트의 사람들만 필름을 사용하는 건가요?

정확히 비교한다면 1퍼센트도 안 됩니다. 이제는 과거 단골손님들이 가끔씩 필름을 가져오거나 이미 현상한 필름의 추가 인화를 요청하는 경우를 제외하고는 일이 거의 없어요. 사실 필름로그 인터뷰 요청에 저와 제 아들은 많이 놀랐어요. '곧 사라질 필름 때문에 대한민국 서울에서 이곳까지 온다니, 도대체 왜?'라고 생각했죠(웃음).

— 저희는 한국에서 필름 현상소가 꾸준히 줄어들던 2015년에 새로운 필름 사진 보관 플랫폼을 기반으로 현상소를 시작했습니다. 지금 한국에서는 과거에 필름을 경험해본 적이 없는 20~30대를 중심으로 새로운 필름 문화가 만들어지고 있어요. 독일은 어떤가요?

이곳도 사진을 전공하거나 취미로 하는 젊은 청년들이 주로 필름을 사용하고 있어요. 그래서 주로 대학교 앞에 위치한 사진관에서 현상 서비스를 함께 제공하는 경우가 많아요. 하지만 한국처럼 젊은 층을 기반으로 새로운 필름 문화가 만들어지는 것을 체감할 정도는 아닌 것 같아요. 어쩌면 제가 그런 고객들을 만나지 못하고 있는지도 모르죠.

— **필름 사진과 디지털 사진이 어떻게 다르다고 생각하시나요?**

기술적 요소와 품질은 디지털이 필름을 충분히 뛰어 넘었다고 생각해요. 디지털 카메라의 초기 10년 정도는 필름의 품질을 따라갈 수 없었어요. 디지털 카메라를 사용하는 이유는 오직 편리하다는 것뿐이었죠. 하지만 지금은 달라요. 디지털 카메라의 기술이 필름을 충분히 따라잡고 오히려 일정 부분에서는 앞서기도 해요. 두 분야의 차이점은 현상소에 있다고 말하고 싶네요. 필름 사진은 디지털과 달리 현상소의 역할이 결과물에 관여합니다. 예를 들어 아주 뛰어난 현상소 2곳에 동일한 필름을 맡겼다면 같은 결과물이 나올까요? 결코 그렇지 않아요. 물론 현상은 거의 동일하다고 볼 수 있을 거예요. 하지만 스캔 과정에서 달라집니다. 이것은 좋고 나쁨의 문제가 아니에요. 사람의 손길에 따른 차이이고 촬영자와 현상소의 믿음에 관한 이야기입니다.

— **앞으로 필름 현상소가 어떻게 될 것이라고 예상하시나요?**

솔직히 말씀드리면, 필름 현상소는 사라질 거라고 생각해요. 멀리서 찾

아온 손님에게 적절한 답변일지 모르지만 제 생각은 그래요. 우리는 더이상 새로운 필름 카메라가 만들어지지 않는 세상에 살고 있어요. 주요 필름 제조사들도 필름의 종류와 생산량을 꾸준히 줄이고 있죠. 수요가 그만큼 줄었기 때문이에요. 만약 코닥이나 후지가 사라진다면 현상소는 어떻게 될까요? 우리가 할 수 있는 일은 딱히 없을 거예요. 저는 디지털 카메라가 등장한 이후 20여 년간 이 시장이 꾸준히 줄어드는 모습을 지켜보고 있어요. 갑자기 필름으로 사진을 찍는 사람이 늘어나지 않는 이상 이 흐름은 바뀔 수 없다고 생각해요.

— 솔직한 답변 감사드립니다. 많은 것을 돌아보게 되는 계기가 된 것 같아요. 마지막으로 앞으로의 계획을 여쭤보고 싶습니다.

사업적으로 새로운 계획이나 큰 욕심은 없습니다. 제 나이가 어느덧 60살이 넘어 이미 은퇴할 나이가 지났어요. 현상소를 유지하는 이유는 오래전부터 관계를 맺고 있는 단골손님들 때문입니다. 저를 믿고 맡겨주는 사람들의 필름만큼은 제가 작업하고 싶어요.

이 날의 대화는 필름로그가 '앞으로의 현상소'에 대해 고민하게 된 중요한 계기가 되었습니다. 필름에 대한 수요가 계속 줄어 제조사들이 필름 생산을 포기한다면 결국 현상소는 사라질 것이라는 예상은 어쩌면 당연한 이야기일지 모릅니다. 이제 현상소는 필름을 기다리는 곳으로는 충분하지 않을 것 같습니다. 우리는 디지털 시대의 필름에 대해 이

해하고 필름 생활을 시작해보려는 사용자들의 안목에 공감하고 싶습니다. 그리고 누구나 가치 있는 필름 문화를 일상에서 쉽게 접하고 마음껏 즐길 수 있도록 다양한 시도를 해보려 합니다.

prologue

지속 가능한
필름 생활

디지털 시대 이전에는 모두 필름 카메라로 사진을 찍었습니다. 사진에 대한 특별한 애착이 없어도 필름을 사용할 수밖에 없었죠. 하지만 지금은 다릅니다. 사진을 찍고 바로 확인할 수 있는 디지털카메라가 모두의 스마트폰에 탑재되어 있고, 심지어 스마트폰의 다양한 필터 기능을 이용해 손쉽게 원하는 효과를 줄 수도 있습니다.

이토록 편리한 시대에 굳이 필름으로 사진을 찍는 사람들이 있습니다. 필름로그 현상소를 찾는 대부분의 고객은 과거에 필름 사진을 경험해본 적 없는 디지털 세대입니다. 이들은 옛 향수를 찾아서 현상소에 온 것이 아님을 알 수 있죠. 필름 사진을 알아보는 안목을 지닌, 이 시대의 매우 감각적인 소비자입니다. 아마 이 책을 선택한 독자들도 그럴 것입니다. 디지털 시대에 우리가 필름 사진을 찾는 것은 결코 우연이 아닙니다. 필름 사진에는 많은 변수가 존재합니다. 카메라의 종류, 그날 선택한 필름, 현상 스캔을 맡긴 현상소의 손길, 이러한 조합을 통해 매 순간 세상에 하나밖에 없는 사진이 탄생합니다.

그뿐만이 아닙니다. 필름 컷 수가 제한돼 한 컷 한 컷 집중해서 셔터를 누르고, 촬영을 마친 필름을 현상소에 맡기고 기다리며, 현상, 스캔, 인화의 과정을 거친 사진을 받아 의도한 대로 나온 사진이나 생각지 못한 우연의 결과물을 발견하기까지, 꽤 신중한 과정을 통해 사진마다 가득한 설렘과 기쁨을 느낄 수 있습니다. 빠르고 편리한 것에 익숙해진 우리가 오랫동안 잊고 있었던 기분일지 모릅니다.

필름 카메라를 처음 사용한다면 일회용 카메라로 시작해보세요. 일회용 카메라로 사진을 찍다 보면 불편하고 아쉬운 점이 생기는데, 바로 그 점을 찾는 것이 자신에게 필요한 필름 카메라를 고르는 중요한 힌트가 될 수 있기 때문입니다. 한 번 사용한 일회용 카메라는 다양한 필름으로 업사이클링할 수도 있으니 필름 취향을 알아보는 데도 큰 도움이 될 것입니다.

이 책은 일회용 카메라를 비롯해 필름 카메라를 처음 접했거나 필름 카

메라를 사용하고 있지만 아직 정확한 사용 방법을 모르는 사람들을 위해, 지나치게 전문적인 지식보다는 바로 오늘 셔터를 누르기 전에 꼭 필요한 내용 위주로 담았습니다. 사진 촬영은 기술적인 능력도 물론 필요하지만, 피사체를 발견하고 포착하기 위한 촬영자의 시선과 관심이 훨씬 중요하다고 생각합니다. 그리고 많은 경험도 필요하죠.

이 책이 지금보다 더 많은 사람에게 필름 사진의 가치를 전달할 수 있기를 바랍니다. 또한 필름로그는 지금의 자리를 지키며 앞으로 현상소가 가져가야 할 역할, 이 시대에 현상소가 주는 의미에 대해서도 지속적으로 고민하겠습니다.

2020년 봄, 필름로그

Contents

{PART 3}

일회용 아닌
일회용 카메라

일회용 카메라
업사이클링

Interview

불확실성으로 완성하는 사진
_포토그래퍼 리에

Part 1

찰나의 순간을
간직하기 위하여

최소한의 필름 카메라 사용법

필름 사진은 빛을 담아 필름에 새기는 작업입니다. 사진을 찍는 사람이 셔터
와 조리개 등을 통해 필름에 닿는 빛의 양을 조절하는데, 이를 노출을 맞춘다
고 표현합니다. 필름 카메라 작동법의 기본, 노출을 맞추고 사진을 찍는 방법
을 알아봅니다.

필름 카메라와 필름
살펴보기

집 안 어딘가에서 먼지 쌓인 필름 카메라를 찾았나요? 필름 사진에 관심이 생겨 중고 카메라를 구매했나요? 가볍게 한번 찍어보고 싶어서 일회용 카메라를 샀을지도 모르겠네요. 곧 카메라를 구매할 계획이 있다면 78쪽 '필름 카메라의 종류', 86쪽 '나에겐 어떤 카메라가 어울릴까?'를 읽어보세요. 그리고 카메라를 처음 사용한다면 먼저 89쪽을 꼭 참고하세요.

필름 카메라로 사진을 찍는 방법을 설명하기 전에 카메라와 필름의 각부 명칭을 알아보겠습니다. 필름 카메라는 수동, 자동, 중형 등 다양한 종류가 있지만 기본적인 구성 요소와 기능은 같습니다. SLR 카메라를 기준으로 살펴보겠습니다.

[+] 카메라 각 부분의 명칭(미놀타 X-300).

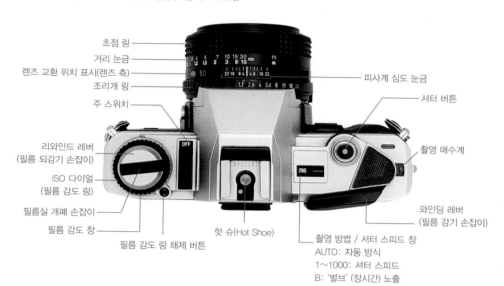

초점 링
거리 눈금
렌즈 교환 위치 표시(렌즈 측)
조리개 링
주 스위치

리와인드 레버
(필름 되감기 손잡이)

ISO 다이얼
(필름 감도 링)

필름실 개폐 손잡이

필름 감도 창

필름 감도 링 해제 버튼

핫 슈(Hot Shoe)

피사계 심도 눈금

셔터 버튼

촬영 매수계

와인딩 레버
(필름 감기 손잡이)

촬영 방법 / 셔터 스피드 창
AUTO: 자동 방식
1~1000: 셔터 스피드
B: '벌브' (장시간) 노출

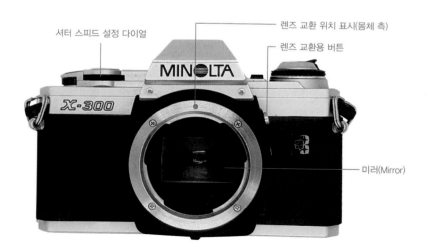

셔터 스피드 설정 다이얼

렌즈 교환 위치 표시(몸체 측)

렌즈 교환용 버튼

미러(Mirror)

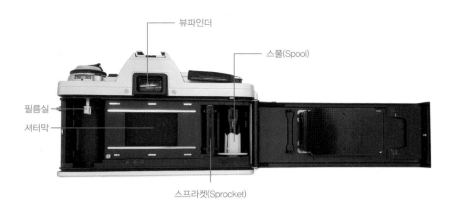

뷰파인더

스풀(Spool)

필름실

셔터막

스프라켓(Sprocket)

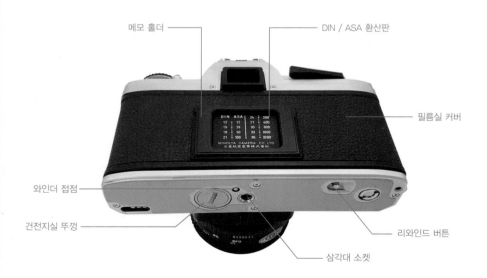

메모 홀더

DIN / ASA 환산판

필름실 커버

와인더 접점

건전지실 뚜껑

리와인드 버튼

삼각대 소켓

⌜+⌟ 필름 각 부분의 명칭(후지 수페리아 400).

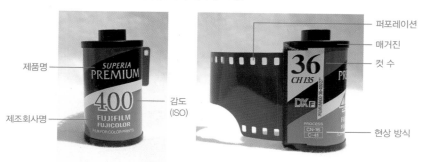

이번에는 사진 찍는 순서를 가볍게 살펴볼까요? 각 순서의 알아야 할 기능과 방법들은 뒤에 이어 설명하겠습니다.

1. 필름을 넣는다.

필름실을 열어 새로운 필름을 넣습 니다. 간혹 초보자들은 필름을 넣다 가 카메라를 떨어뜨리는 경우가 있 으니, 가능하면 카메라 스트랩을 목 에 걸고 앉아서 넣는 것이 좋습니다.

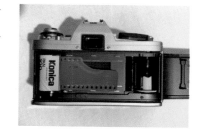

2. 필름을 장착한다.

필름 앞부분을 적당히 빼서 카메라 스풀(spool)에 장착합니다. 이때 스풀의 홈에 필름 퍼포레이션(필름 양쪽 가장자리에 일정한 간격으로 뚫려 있는 구멍)을 맞춥니다. 와인딩 레버를 돌려 필름이 제대로 이송되는지 확

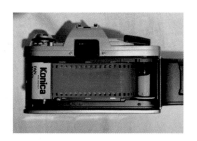

인 후 필름실 커버를 덮습니다. 일반적인 자동카메라는 필름이 잘 끼워지면 액정에 숫자 1이 표시되며, 프리 와인딩 자동카메라는 장착한 필름의 컷 수가 표시됩니다. 만약 E나 0이 표시되면 다시 장착하세요.

관련 내용: 54쪽

3. 감도(ISO)를 맞춘다.

카메라에 있는 ISO 다이얼을 장착한 필름의 ISO 숫자대로 맞춥니다. DX코드를 인식하는 자동카메라는 필름 감도를 자동으로 인식합니다.

관련 내용: 41쪽

4. 원하는 피사체에 초점을 맞춘 다음 적정 노출을 맞춘다.

뷰파인더를 통해 원하는 구도를 맞추고, 초점 링을 돌려 초점을 맞춘

다음 조리개와 셔터 스피드를 조절
해 적정 노출을 맞춥니다. 카메라를
안정적으로 들고 셔터를 천천히 누
릅니다.

자동카메라는 카메라마다 정해진
최소 초점 거리를 확보한 후 반 셔
터(셔터를 반 정도만 살짝 누르는 것)를
눌러 초점을 잡아 촬영하며, 목측식
카메라는 피사체와의 거리를 설정

하고 촬영하면 됩니다. 일회용 카메라는 따로 초점을 맞출 필요가 없습
니다.

관련 내용: 47쪽

5. 첫 컷과 마지막 컷은 제대로 나오
지 않을 수 있다.

필름의 첫 컷과 마지막 컷은 필름을
장착하면서 빛이 들어가거나 필름
길이가 모자라 일부만 촬영될 수 있
습니다. 중요한 사진을 찍을 때를 위해 꼭 기억해두는 것이 좋습니다.

6. 필름을 다 쓰면 필름을 뺀다.

필름을 다 썼다면 필름실을 열어 필름을 빼야 합니다. 이때 반드시 리와인드 버튼을 누르고 리와인드 레버를 돌려 필름을 필름 매거진 안으로 넣은 후 필름실을 열어야 합니다. 촬영한 필름은 현상소에 맡겨 현상, 스캔 후 이미지를 확인할 수 있습니다.

관련 내용: 111쪽, 115쪽, 121쪽

셔터,
빛을 담는 시간을
조절한다

카메라로 사진을 찍을 때 누르는 버튼을 셔터(shutter)라고 합니다. 셔터를 누르면 카메라 안의 렌즈와 필름 사이에 있는 막이 열렸다 닫히면서 빛이 통과하는데, 그것을 셔터막이라고 합니다. 셔터 스피드는 말 그대로 셔터막이 열렸다 닫히는 속도입니다. 셔터 스피드가 빠르면 셔터막이 열렸다 닫히는 시간이 짧아지므로 그만큼 빛이 덜 들어오죠. 그래서 사진도 어두워집니다. 같은 조건에서 셔터 스피드가 느리면 빛이 들어오는 시간이 길어져 사진이 밝아지죠.

그럼 반대로 생각해볼까요? 밝은 곳에서는 빛을 많이 담을 필요가 없기 때문에 셔터 스피드를 빠르게 설정해도 되지만, 어두운 곳에서는 빛이 부족하기 때문에 셔터 스피드를 느리게 설정해야 하는 경우가 많습

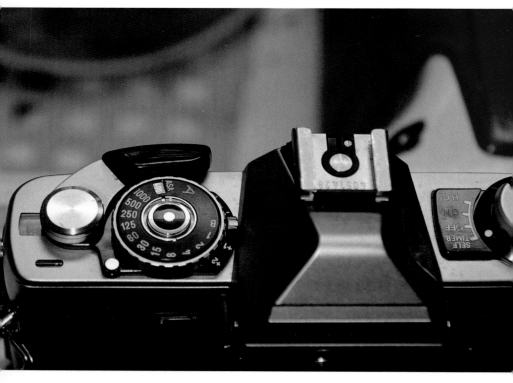

⊡ 필름 카메라 셔터 스피드 설정 다이얼.

니다. 셔터 스피드는 다음과 같은 숫자로 표기하며, 보통 카메라 상단에 있는 다이얼로 설정합니다.

| 1 | 2 | 4 | 8 | 15 | 30 | 60 | 125 | 250 | 500 |

느린 속도, 빛의 양 많음 ◀━━━━━━━━━━▶ 빠른 속도, 빛의 양 적음

각각의 숫자는 1초를 나누는 값을 나타냅니다. 500은 1/500초의 속도로 셔터막이 작동하고, 60은 1/60초의 속도로 작동하기 때문에 500보다 느리죠. 셔터막이 열려 있는 시간 동안 피사체의 움직임이 필름에 기록됩니다.

셔터 스피드는 사진에 담고 싶은 피사체의 움직임에 맞춰 설정합니다. 운동선수의 역동적인 자세나 어린아이의 다양한 표정, 동물의 빠른 움직임 등 찰나의 순간을 흔들림 없이 사진에 담고 싶을 때는 셔터 스피드를 빠르게 설정해서 찍습니다. 사람의 눈으로는 미처 포착하지 못한 순간을 사진을 통해 발견할 수도 있습니다.

한편 자동차가 도로를 달리고 있는 모습이나 사람들이 움직이는 모습이 잔상처럼 남은 사진을 본 적이 있을 것입니다. 순간 포착보다는 피사체의 움직임과 자취를 담고 싶다면 셔터 스피드를 느리게 설정해서 찍으면 됩니다. 하지만 셔터 스피드가 느릴수록 촬영할 때 손의 떨림이

나 피사체의 움직임으로 인해 의도치 않게 이미지가 흔들릴 가능성도 큽니다.

일안 반사식(SLR) 카메라는 렌즈 안에 장착된 미러의 움직임으로 인해 흔들릴 수도 있는데, 이를 '미러 쇼크(mirror shock)'라고 합니다. 셔터를 누르면 이미지를 필름에 촬영하기 위해 렌즈와 셔터막 사이에 있는 미러가 순간적으로 위로 올라갔다 내려오면서 카메라에 진동이 발생합니다. 카메라를 손에 들고 촬영하는 경우 일안 반사식 카메라는 1/50보다는 빠른 속도로 촬영해야 흔들림이 없고, 미러가 없어 진동이 적은 목측식 또는 이중 합치식 카메라는 1/30까지도 흔들림 없이 촬영할 수 있습니다.(필름 카메라의 종류 78쪽 참고.) 어두운 곳에서 느린 셔터 스피드로 촬영해야 한다면, 테이블이나 삼각대 위에 카메라를 놓고 타이머를 이용하는 것이 좋습니다.

어두운 곳에서 촬영할 때는 '벌브 모드(Bulb)'를 사용하기도 합니다. 카메라에는 보통 'B'라고 표시되어 있습니다. 셔터 스피드 다이얼로 설정할 수 있는 시간보다 길게 셔터막을 열고 싶을 때 벌브 모드를 사용하면, 셔터를 누르고 있는 시간만큼 셔터막이 열려 원하는 만큼 빛을 받을 수 있습니다. 밤에 자동차 불빛이 지나간 자리를 길게 남기고 싶거나 별 궤적을 촬영하고 싶을 때 사용합니다.

느린 셔터 스피드로 야간 촬영을 하면, 걸어가는 사람은 움직임으로 인해 흐릿해지며 움직임이 없는 피사체의 모습도 카메라의 미러 쇼크로 인해 흔들립니다.

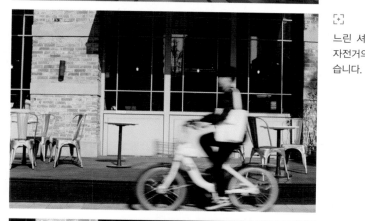

느린 셔터 스피드로 찍은 사진. 자전거의 움직임이 사진에 남았습니다.

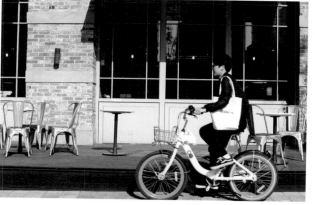

빠른 셔터 스피드로 찍은 사진. 자전거가 멈춘 듯이 보입니다.

조리개,
빛을 담는 크기를
조절한다

조리개는 카메라에 빛이 들어오는 구멍으로, 셔터 스피드가 빛을 담는
시간을 조절한다면 조리개로는 빛을 담는 크기를 조절할 수 있습니다.
조리개값은 대문자 'F' 뒤에 숫자를 붙여 표기하는데, 숫자가 작을수록
구멍이 커지고 숫자가 클수록 구멍이 작아집니다. 구멍을 크게 하는 것
은 조리개를 '개방한다'고 하고, 구멍을 작게 하는 것은 조리개를 '조인
다'고 합니다. 보통 카메라 렌즈에 있는 조리개 링으로 조절합니다.

1.4	2	2.8	4	5.6	8	11	16	22

개방한다, 빛의 양 많음 ◀━━━━━━━━━━▶ 조인다, 빛의 양 적음

조리개값이 작을수록 밝고 클수록 어두운 이유를 간단히 알아보겠습니

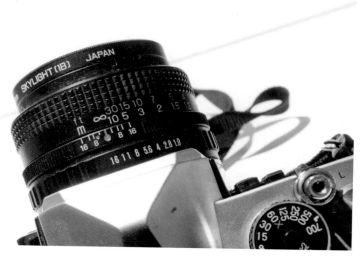

[+] 필름 카메라 조리개 링.

다. 조리개값은 '렌즈의 초점 거리'를 '조리개가 개방된 공간의 지름'으로 나눈 값입니다.

34쪽 사진에서 50mm 렌즈의 조리개값이 1.4일 때 조리개가 개방된 공간의 지름은 약 35mm입니다.(50을 35로 나누면 약 1.4.) 조리개값이 8일 때는 조리개가 개방된 공간의 지름이 약 6mm입니다. 조리개값의 숫자가 작을수록 조리개가 크게 개방되어 있죠? 크게 개방했으니 빛도 많이 들어오는 것입니다. 조리개값의 차이는 1스톱(stop)이라고 표현하

며, 1스톱마다 2배의 광량 차이가 납니다. 조리개값이 2일 때보다 1.4
일 때 2배 더 많은 빛이 통과하는 것이죠.

조리개는 빛의 양을 조절하면서 심도에 영향을 줍니다. 심도란 초점이
맞는 범위를 뜻합니다. 조리개를 조이면 심도가 깊어져서 초점 범위가
늘어나 촬영 대상인 피사체뿐만 아니라 배경과 여러 사물을 선명하게
담을 수 있습니다. 이를 '팬 포커스(pan focus)'라고 합니다. 조리개를 개
방하면 심도가 얕아져서 초점 범위가 좁아져 피사체만 초점이 맞고 배
경은 흐릿하게 보이므로 피사체를 부각시킬 수 있습니다. 이는 '아웃 포

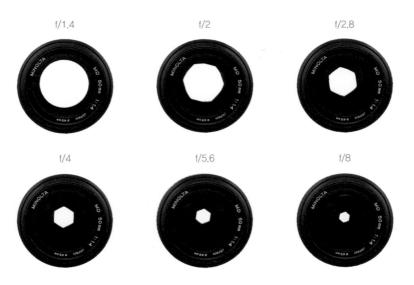

[+] 조리개값이 작을수록 조리개가 크게 개방됩니다.

커스(out of focus)'라고 합니다. 아웃 포커스는 피사체와 카메라의 거리
는 가깝고, 피사체와 배경의 거리는 멀수록 잘 표현됩니다.

예를 들어 인물 사진을 찍을 때, 인물의 표정이나 자세에 시선을 집중시
키고 싶다면 아웃 포커스로 찍는 것이 효과적입니다. 배경이 선명하게
드러나는 것이 자연스럽다면 팬 포커스로 찍을 수 있겠죠. 이렇듯 사진
에 담고 싶은 장면에 따라 조리개를 알맞게 조절하는 것이 중요합니다.

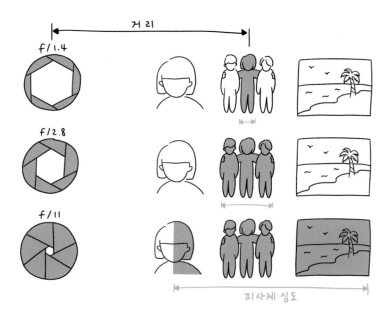

⊡ 조리개의 개방 정도에 따른 심도. 조리개를 조일수록 초점 범위가 넓어집니다.

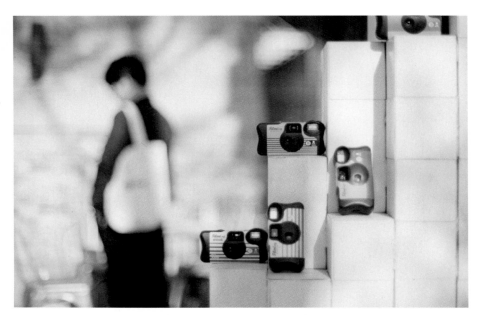

[+] 아웃 포커스로 찍은 사진. 멀리 있는 배경이 흐리게 표현되었습니다.(위)
팬 포커스로 찍은 사진. 전체적으로 선명하게 초점이 맞았습니다.(아래)

아웃 포커스,
피사체에 집중한다

이번에는 '아웃 포커스(Out of focus)'에 대해 좀 더 알아보겠습니다. 앞서 조리개값이 작을수록 심도가 얕아진다고 했습니다. 아웃 포커싱을 할 때는 심도가 얕아지기 때문에 초점을 정확하게 잡는 것이 중요합니다. 부각시키고 싶은 피사체를 가운데에 두고 초점 링을 돌려 초점을 맞춘 다음, 그대로 구도만 변경해서 셔터를 누릅니다.

조리개값에 따른 초점 범위는 렌즈 상단에서 확인할 수 있는데, 렌즈에는 조리개 링과 초점 링이 있고, 그 사이에 조리개 숫자가 선과 함께 표시되어 있습니다. 38쪽 사진을 보면, 조리개값을 8로 설정했을 때 2~3m 사이에 있는 피사체는 초점이 맞으며 조리개값이 22이면 1.5~10m 사이에 있는 피사체에 초점이 맞는다는 것을 알 수 있습니다.

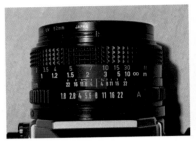 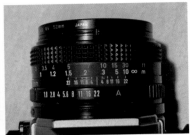

⊕ 조리개값에 따른 초점 범위를 렌즈 상단에서 확인할 수 있습니다. 예를 들어, 조리개값이
8이면 초점범위 2~3m, 22이면 1.5~10m.

이러한 촬영 방법을 '존 포커스(Zone focus)'라고 합니다. 오른쪽 사진은
조리개값을 변경해서 찍은 것입니다. 초점이 맞는 범위가 다르다는 게
느껴지나요? 그렇다면 어떤 사진의 조리개값이 더 작은 걸까요? 아래
사진의 초점 범위가 더 좁기 때문에 조리개값이 작고, 조리개를 더 개
방해서 촬영했다는 것을 알 수 있습니다.(위 사진은 f16, 아래 사진은 f8로
촬영.)

자동카메라는 대부분 조리개값이 정해져 있거나 일반적인 상황을 위해
심도가 깊게 설정되어 있습니다. 따라서 아웃 포커싱을 하기에는 수동
또는 자동 SLR 카메라가 유리합니다. 일회용 카메라는 과초점 거리로
1m 이상 떨어진 피사체는 모두 초점이 맞도록 제작되었기 때문에 아웃
포커싱이 되지 않습니다.

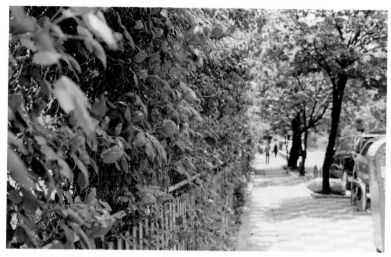

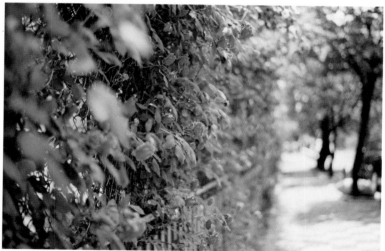

⊡ 조리개값에 따라 초점 범위가 달라집니다.

⊡ 배경을 흐리게 표현하는 아웃 포커스는 인물 사진에서 많이 사용합니다.

필름 감도,
빛에 반응하는
민감도를 정한다

사진을 찍을 때 조리개와 셔터 외에 가장 기본적이며 중요한 요소가 하나 더 있습니다. 바로 필름 감도입니다. 감도는 빛에 반응하는 민감도를 뜻하며, ISO라는 국제 규격으로 필름에 100, 200, 400 등의 숫자로 표기되어 있습니다. 필름을 고를 때는 필름 감도를 꼭 확인해야 합니다.

[+]
필름 매거진에는 100, 200, 400 등으로
감도가 표기되어 있습니다.

필름 감도(ISO)는 100, 200, 400, 800을 많이 사용하고 숫자가 높을수록 빛에 빨리 반응합니다. 즉, 밝은 곳에서는 감도가 낮은 필름, 어두운 곳에서는 감도가 높은 필름을 사용하는 게 좋겠죠. 감도가 높으면 빛에 빨리 반응하므로 어두운 곳에서 빠른 셔터 스피드로 촬영이 가능합니다. 대신 사진의 입자는 다소 거칠어집니다.

필름 감도에 따라 사진이 어떻게 달라지는지 비교해보기 위해 업사이클 카메라에 서로 다른 감도의 필름을 넣어 촬영했습니다. 업사이클 카메라는 모든 요소가 고정되어 있어 필름에 따라 달라지는 결과물을 비교하기에 좋습니다.

오른쪽 사진은 어두운 곳에서 플래시를 사용해 로모(Lomo) 100, 400, 800 필름으로 촬영한 것입니다. 감도가 높아질수록 빛에 반응한 정도가 확연하게 차이가 납니다. 플래시를 잘 받은 곳과 어두운 곳을 모두 비교해보세요.

코닥 포트라(Kodak Portra) 160, 400, 800 필름으로 촬영한 44쪽 사진 역시 어두운 곳에서 플래시를 사용했습니다. 이 사진들도 플래시를 잘 받은 곳과 어두운 곳을 모두 비교해보세요. 45쪽 사진은 빛이 충분한 곳에서 코닥 티맥스(Kodak T-max) 400과 3200으로 촬영한 것입니다. 사진의 입자감에서 확연한 차이가 나죠.

⊡ (위에서부터) 로모(Lomo) 100, 400, 800으로 찍은 사진.

[+] (왼쪽부터) 코닥 포트라(Kodak Portra) 160, 400, 800으로 찍은 사진.

어떤 상황에서 어떤 필름을 사용하는 것이 반드시 옳다고 정의할 수는 없습니다. 디지털카메라는 사진을 찍을 때마다 버튼을 눌러 간단하게 ISO 값을 바꿀 수 있지만, 필름 카메라는 ISO 값을 바꾸려면 필름을 갈아 끼우는 수밖에 없습니다. 차이를 알고 그때그때 자신이 원하는 필름을 신중하게 고를 수 있어야 합니다.

업사이클 카메라(일회용 카메라)가 아닌 일반 필름 카메라는 촬영하기 전에 카메라에 있는 다이얼을 돌려 ISO 값을 필름의 감도와 같은 숫자로 맞춰야 한다는 것도 꼭 기억하세요.(DX 코드를 인식하는 자동카메라는 장착하면 감도를 자동으로 인식합니다.) 현재 세계 표준은 ISO이며, 1980년

⊡ (왼쪽부터) 코닥 티맥스(Kodak T-max) 400, 3200으로 찍은 사진.

대까지는 미국에서 ASA라는 규격을 사용했고 유럽에서는 DIN이라는 규격도 사용했습니다. ASA는 ISO와 수치가 같다고 봐도 됩니다. DIN은 21°, 24°, 27° 등으로 표기되지만 요즘은 거의 사용하지 않습니다.

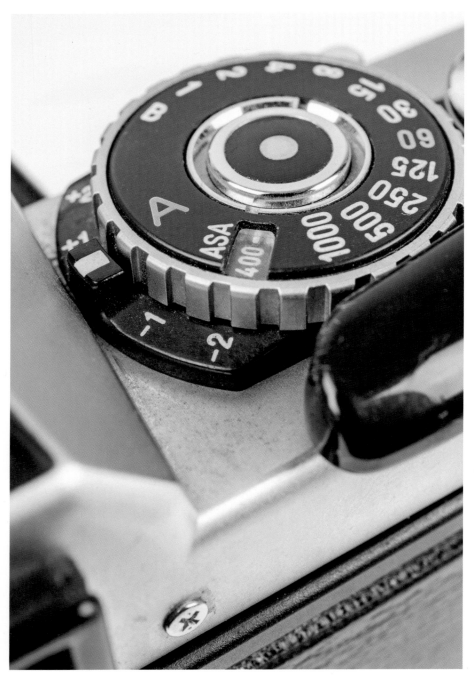

⊡ 다이얼을 돌려 장착한 필름의 감도를 설정합니다.

노출계,
피사체의 밝기를
알려준다

노출은 '필름에 순간을 기록하는 빛의 양'입니다. 노출값, 즉 빛의 양은 촬영 당시 상황에 따라 정해지며, 정해진 노출값은 앞서 소개한 조리개, 셔터 스피드, 필름 감도 이 3가지 조합으로 맞출 수 있습니다. 그렇다면 적정 노출은 무엇일까요? 적정 노출은 사진을 찍기에 적당한 밝기입니다. 빛의 양이 부족해 사진이 어둡게 찍힌 경우 '노출 부족', 빛의 양이 필요 이상으로 많아 사진이 밝게 찍힌 경우 '노출 과다'라고 표현합니다.

노출 부족 현상은 실내에서 촬영할 때 많이 겪습니다. 실내에서는 눈으로 볼 때는 밝은 것 같아도 필름 카메라를 통해서는 사진이 어둡게 찍힐 수 있습니다. 사진을 찍기에 빛의 양이 충분하지 않은 것이죠. 따라

⊡ 노출 부족. ⊡ 노출 과다.

서 적정 노출을 확보하기 위해 조리개를 최대한 개방하고 셔터 스피드
를 느리게 설정하거나 플래시를 사용해 촬영해야 합니다.

노출계는 피사체의 밝기를 측정해 상황에 맞는 셔터 스피드와 조리개
값을 알려주는 장치입니다. 필름 카메라 자체에 노출계가 내장된 경우
도 있고, 내장되지 않은 카메라일 경우에는 별도의 외장 노출계를 이용
하거나 주변 밝기를 고려해서 조리개와 셔터 스피드를 설정해 촬영할
수 있습니다. 필름 카메라에 내장된 노출계 보는 법을 알아보겠습니다.

조리개 우선 모드(A모드)가 있는 카메라의 경우, A모드를 선택하고 원
하는 조리개값을 설정하면 그에 따라 적정 노출의 셔터 스피드가 뷰파
인더에 나타납니다. 촬영자는 지시등이 가리키는 셔터 스피드로 설정해

⌞+⌝ A모드. 설정한 조리개값에 따라 알맞은 셔터 스피 드를 알려줍니다.

⌞+⌝ S모드. 설정한 셔터 스피드에 따라 알맞은 조리개 값을 알려줍니다.

⌞+⌝ M모드. 지침계가 노출 과다(+), 노출 부족(−), 적정 노출(○)을 알려줍니다.

촬영합니다. 셔터 스피드 우선 모드(S모드)가 있는 카메라의 경우, S모드 를 선택하고 원하는 셔터 스피드를 설정하면 그에 따라 적정 노출의 조 리개값을 뷰파인더에서 확인할 수 있습니다. 지시등이 가리키는 조리 개값으로 설정해 촬영합니다.

수동 모드(M모드)로 촬영하는 경우, 카메라가 인식한 적정 노출 수치를
조리개값과 셔터 스피드 조합의 노출과 비교하여 '노출 부족, 적정, 과
다'를 알려주는 지침계가 뷰파인더에 표시됩니다. 촬영자는 적정 노출
에 맞도록 조리개값과 셔터 스피드를 조절해 촬영합니다.

외장 노출계를 사용하는 경우, 제일 먼저 필름의 감도에 맞춰 노출계의
ISO를 선택한 후 촬영 대상의 밝기를 측정합니다. 그러면 바늘이 적정
노출값을 알려주고, 그 값으로 다이얼을 돌려 노출에 따른 조리개값과
셔터 스피드를 확인할 수 있습니다.

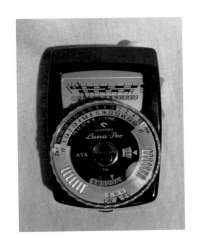

[+]
외장 노출계.
필름 감도 설정 → 노출값 확인 → 노출값에 맞
춰 다이얼 조절 → 조리개값과 셔터 스피드 확인.

The Sunny 16 Rule,
간편하게
노출 맞추는 방법

필름 카메라의 노출계를 이용하지 않고도 재미있게 노출을 맞추고 쉽게 촬영하는 방법이 있습니다. 써니 식스틴 룰(The Sunny 16 Rule)이라는 것으로, 외부 자연광에서 노출계 없는 카메라를 사용하거나 노출계가 고장 났을 때 간편하게 촬영할 수 있는 방법입니다.

"맑은 날(sunny)은 조리개값 16에 셔터 스피드는 장착된 필름 ISO의 역수에 가장 가까운 값으로 설정한다."는 법칙입니다. 방법은 정말 간단합니다. 예를 들어 ISO 200 필름을 장착했으면 조리개값은 16, 셔터 스피드는 1/200로 설정하는 것입니다. 카메라에 1/200이 없다면 비슷한 1/250로 선택하면 됩니다. ISO 100 필름을 쓴다면 1/125, ISO 400 필름을 쓴다면 1/500을 선택하면 되겠죠?

SUNNY 16 RULE

햇빛이 강한 날	화창한 날	약간 흐린 날	흐린 날
f/22	f/16	f/11	f/8

먹구름 낀 날	노을 하늘	해지기 직전
f/5.6	f/4	f/2.8

만약 날씨가 맑지 않다면 그림과 같이 날씨와 상황에 맞게 조리개값을 변경하고 촬영합니다.

미노광,
열심히 찍은 사진이
사라졌다?

필름 카메라 초보자가 필름 촬영에 실패하지 않기 위해 꼭 알아야 하는 것이 미노광 방지법입니다. 그렇다면 미노광이 뭘까요? 미노광(未露光)은 빛에 노출되지 않은 필름을 뜻합니다. 즉, 필름에 사진이 찍히지 않아 스캔할 이미지가 없는 경우입니다. 기껏 사진을 찍었는데 아무것도 촬영되지 않았으니 가장 안타까운 상황이라고 할 수 있죠.

[+] 미노광 필름. 빛에 노출되지 않아 아무것도 찍히지 않은 필름입니다.

미노광이 생기는 원인은 크게 3가지입니다. 첫째는 필름이 카메라에 정확히 장착되지 않았을 때, 둘째는 필름 카메라의 이상으로 셔터막이 열리지 않아 촬영되지 않았을 때, 셋째는 촬영하지 않은 필름으로 현상을 맡긴 경우입니다. 이 3가지 원인별로 미노광 방지법을 알아보겠습니다.

첫째, 필름을 필름 카메라에 정확히 장착합니다. 필름실 커버를 열어 카메라의 왼쪽 또는 오른쪽에 필름을 넣고 반대편 스풀(spool)에 필름 앞부분을 고정시켜 장착합니다. 그다음에 뚜껑을 닫고 와인딩 레버를 돌려 필름을 이송시킨 후 촬영하죠. 하지만 필름이 제대로 장착되지 않으면 필름이 이송되지 않아 미노광이 발생합니다.

이런 안타까운 미노광 상황을 방지하기 위해 거의 모든 필름 카메라에는 필름이 잘 장착되었는지 확인할 수 있는 장치가 마련되어 있습니다. 수동 카메라는 와인딩 레버를 돌릴 때 리와인드 레버가 같이 돌아가면 필름이 제대로 장착되었음을 뜻합니다. 자동카메라는 필름이 제대로 장착되면 액정에 숫자 1이 표시됩니다. 만약 액정에 'E' 또는 '0'이 표시된다면 필름이 제대로 장착되지 않았다는 뜻입니다. 이때는 필름실 커버를 열어 필름실에 표시된 필름 끝 표시 면까지 필름을 위치시킵니다.

둘째, 필름을 넣기 전에 카메라의 작동 상태를 꼼꼼히 점검합니다. 필름

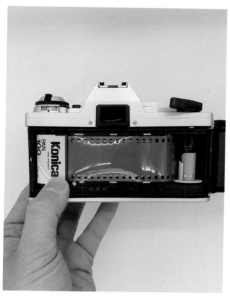

⊡ 수동 카메라(MINOLTA X-300)에 필름을 장착한 모습.

⊡ 수동 카메라는 와인딩 레버를 돌릴 때 리와인드 레버가 같이 돌아가면 필름이 잘 장착된 것입니다.

⊡ 자동카메라(OLYMPUS SUPERZOOM 70G)에 필름을 장착한 모습.

⊡ 자동카메라는 필름이 제대로 장착되면 액정에 숫자 1이 표시됩니다.

[+]
필름실에 표시된 필름 끝 표시 면(Film Tip)까지 필름을 위치시킵니다.

[+]
셔터를 눌러 셔터막이 열리는지 확인합니다.

[+]
와인딩 레버를 돌려 스풀이 잘 돌아가는지 확인합니다.

커버를 열고 셔터를 눌러 셔터막이 잘 열리는지, 와인딩 레버를 돌렸을 때 스풀이 잘 돌아가는지를 점검하면 미노광 확률을 줄일 수 있습니다. 오래 보관한 카메라나 새로 구입한 카메라처럼 카메라 상태를 보장할 수 없는 경우에는, 먼저 저렴한 필름을 넣어 테스트 촬영을 한 다음 스캔한 이미지의 상태를 확인한 뒤 사용하는 것이 좋습니다.

셋째, 촬영한 필름에는 자신만의 방법으로 표시를 해둡니다. 한 롤을 다 찍기 전까지는 새 필름의 종이 박스를 뜯지 않는다거나, 촬영한 필름을 넣은 필름 통이나 매거진에 스티커를 붙이는 방법 등입니다. 보통 여행을 가거나 필름을 많이 사용할 때면 부피를 줄이기 위해서 종이 박스를 제거하고 필름 통만 들고 다니게 됩니다. 그런 경우에는 특히 새 필름과 사용한 필름이 섞이기 쉬우므로 자신만의 구별법을 만들어 습관화하는 것이 좋습니다.

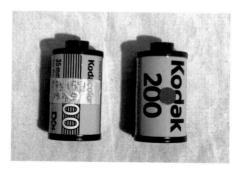

⊡ 촬영한 필름에는 표시를 합니다.

미노광 방지법 3가지는 필름 사진을 찍을 때 아주 기초적이지만 제일 중요한 습관이기도 합니다. 필름 장착에 익숙해지더라도 소중한 추억을 안전하게 기록하기 위해 언제나 확인하는 습관을 들이길 바랍니다.

사진 구도,
이것만은
알고 찍자

피사체에 초점을 맞추고 카메라가 알려주는 적정 노출에 맞춰 조리개 값과 셔터 스피드를 설정했다면 이제 구도를 맞춰 사진을 촬영합니다. 구도란 피사체를 어디에 위치시킬 것인지, 주변의 모습은 어디까지 보여줄 것인지를 결정해 사진을 구성하는 것을 뜻합니다.

3분할 구도, 인물 시선 방향으로 여백을 주는 구도 등 많이 알려진 구도 방식이 있습니다. 3분할 구도는 가로와 세로를 삼등분해서 화면을 9칸으로 만든 다음, 선이 교차하는 지점에 피사체를 위치시키는 방식입니다. 피사체의 선(수평선이나 건물 모서리 등)은 삼등분한 선의 위치에 둡니다. 또한 인물을 찍을 때는 인물이 바라보는 방향 쪽으로 여백을 두어야 답답해 보이지 않습니다. 하지만 구도는 개인마다 사진을 찍는 방

[◌⁺] 3분할 구도는 화면을 9칸으로 나눈 선과 꼭짓점에 피사체를 위치시키는 것입니다.

플래시,
자연스러운 느낌을
표현하는 방법

플래시를 상황에 맞게 사용하면 자연스러운 느낌을 표현할 수 있습니다. 실내 또는 야간에 실외에서 촬영할 때는 빛이 부족해 조리개를 최대로 개방해도 셔터 스피드가 느려지는 경우가 많습니다. 셔터 스피드가 느려지면 사물의 형체가 흔들려 찍히거나 어두운 결과물이 나옵니다. 상황에 맞는 플래시 모드와 적정 거리를 고려해 사용한다면 얼마든지 자연스러운 결과물을 얻을 수 있습니다.

플래시 모드가 다양한 콘탁스(Contax) T3 카메라를 기준으로 설명하겠습니다. 콘탁스 T3에는 자동 플래시, 적목경감, 플래시 금지, 강제 플래시, 야경 인물 등 5가지 플래시 모드가 있습니다.

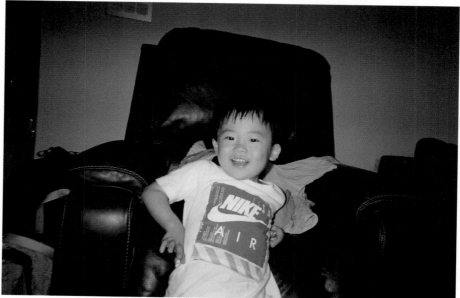

⌜+⌟ 셔터 스피드가 느려지면 사물의 형체가 흔들려 찍힙니다.(위)
플래시를 사용하면 어두운 곳에서도 촬영이 가능합니다.(아래)

⊡ 자동 플래시 모드.

⊡ 적목경감 모드.

⊡ 플래시 금지 모드.

⊡ 강제 플래시 모드.

⊡ 야경 인물 모드.

번개 모양 화살표와 함께 오토(auto)라고 표기된 모드는 '자동 플래시 모드'로, 셔터 스피드가 1/60초보다 늦는 밝기일 때 플래시를 사용합니다. '적목경감 모드'는 어두운 곳에서 플래시를 터뜨려 인물을 촬영할 때 눈이 빨갛게 찍히는 현상을 방지합니다. 플래시가 두 번 터지면서 두 번째 플래시에서 셔터가 작동합니다. '플래시 금지 모드'는 플래시를 사용하기 싫을 때 설정합니다. '강제 플래시 모드'는 항상 플래시를 사용하는 것으로, 햇빛이 강할 때나 역광에서 인물을 촬영할 때 사용하면 인물과 배경 모두 깨끗하게 찍을 수 있습니다. '야경 인물 모드'는 어두운 곳에서 배경을 살린 인물 촬영을 할 때 사용하는 것으로, 적목경감 자동 플래시 모드가 포함되어 작동합니다.

플래시 모드를 선택했다면 이제 플래시 촬영 거리를 확인해야 합니다. 이는 카메라 매뉴얼에 있는 플래시 촬영 거리 범위 표로 확인할 수 있습니다. 플래시가 내장된 카메라를 사용할 때는 매뉴얼을 꼭 확인하고 그에 따라 사용

| 거리(m) | | 1.2 | 1.8 | 2.5 | 3.5 | 5 | 7 |
DIN	ISO (ASA)						
15	25	8	5.6	4	2.8	2	1.4
18	50	11	8	5.6	4	2.8	2
21	100	16	11	8	5.6	4	2.8
24	200	22	16	11	8	5.6	4
27	400	-	22	16	11	8	5.6
30	800	-	-	22	16	11	8

⊡ 플래시 촬영 거리 예. 예를 들어 ISO 400 필름을 사용해서 3.5m 거리에 있는 피사체를 찍는다면, 조리개값은 11로 두고 찍어야 한다는 것을 알 수 있습니다.

하면 자연스러운 결과물을 얻을 수 있습니다. 외장 플래시를 별도로 장착해 사용할 때도 물론 매뉴얼을 참고해 상황에 맞는 모드와 촬영 거리 범위를 확인해주세요.

필름 사진,
나만의 시선을 기록하는 일

스토리지북앤필름 강영규

— **먼저 '스토리지북앤필름'에 대해 간단한 소개 부탁드립니다.**

2008년 '카메라 스토리지'라는 온라인 숍을 열어 필름 카메라를 판매
하다 2012년에 '스토리지북앤필름'이라는 이름으로 운영하기 시작한
독립 출판물 책방입니다. 2013년부터는 해방촌에 자리를 잡았고요.
〈워크진(Walk zine)〉이라는 사진 잡지를 발간하고, 독립 출판물 클래스
도 진행하고 있어요.

— **디지털카메라가 각광받기 시작할 때 필름 카메라 숍을 여셨네요.**

필름 카메라로 사진 찍는 걸 워낙 좋아했어요. 필름 사진과 디지털 사
진은 만들어지는 과정이 달라요. 필름 사진은 빛이 직접 필름을 태워서
만들어지죠. 사실 보정도 필요 없어요. 특히 저는 필름 사진의 색감을

너무 좋아해요. 여행 가서 필름 카메라와 디지털카메라 모두 사용해서 사진을 찍어도, 돌아오면 필름 사진만 보게 되더라고요. 카메라 기종마다 결과물이 확실히 다른 것도 재미있죠.

물론 편의적 측면에서는 디지털카메라가 좋긴 하지만, 빠른 속도로 디지털로 대체되는 현실이 너무 아쉬웠어요. 필름도 스캔하면 데이터화할 수 있으니, 많은 사람이 필름 카메라를 사용했으면 좋겠다는 생각이 들어 판매하기 시작했어요.

— 필름 카메라를 판매하다 서점을 연 계기가 궁금해요. 필름 사진과 종이 책은 어딘가 비슷한 느낌도 있고요.

맞아요. 둘 다 사람 손에서 멀어져가지만 꼭 지키고 싶은 것들이에요. 사진이 종이에 인쇄되었을 때의 느낌도 무척 매력적이죠. 잡지 〈보그(Vogue)〉에 제가 찍은 여행 사진이 실린 적이 있는데, 그걸 보니 사진집을 만들고 싶다는 생각이 들었어요. 그때 아는 동생이 독립 출판에 대한 개념을 알려줬고, 뒷모습을 주제로 한 사진집을 300부 발행했어요. 표지는 한 권 한 권 실크스크린으로 수작업해서 완성했고요. 그 경험을 계기로 독립 출판 서점까지 열게 되었습니다.

— 지금은 필름 카메라는 판매하지 않으시나요?

네. 가장 큰 이유는 수리 인력이 부족해서예요. 카메라를 발송할 때마다 정말 꼼꼼하게 확인하고 보냈지만, 고객 중에 길게는 2년 만에도 고

장이 나면 연락이 왔어요. 그러면 마음이 불편해서 환불해드리기도 했고요. 필름 카메라를 많은 분이 사용하셨으면 해서 최대한 저렴하게 판매했기 때문에, 수리나 환불 비용이 생길 때마다 경제적인 타격이 컸죠. 그리고 마침 필름 카메라를 취급하는 좋은 판매처가 몇 개 생겨서 제가 꼭 하지 않아도 괜찮겠다는 생각이 들었어요.

— 처음으로 사용한 필름 카메라는 어떤 기종이었나요?

'올림푸스 XA2'였어요. 2002년경에 4만 원 정도 주고 산 목측식 카메라예요. 초점이 잘 맞지 않을 때가 많았지만 마음에 드는 사진을 많이 찍을 수 있었죠.

— 필름 사진에 얽힌 잊지 못할 추억이 있다면요?

제가 찍은 사진은 대부분 애착이 가서 특별한 사진을 꼽기는 어렵지만, 무척 행복한 경험을 한 적이 있어요. 사진과 여행이 취미라, '돈 받고 여행 가는 것'이 버킷 리스트 중 하나였어요. 그런데 2017년에 한 잡지사에서 SNS에 여행 사진을 매일 5장씩 올리고 짧은 여행기를 쓰는 조건으로 홍콩 여행 경비를 지원해줬어요. 좋아하는 일을 하길 정말 잘했다는 생각이 들었죠!

— 요즘 주로 사용하는 필름 카메라 기종과 필름을 소개해주세요.

'콘탁스 T3(Contax T3)'를 매일 가지고 다녀요. 필름은 그냥 가장 저렴

한 것을 사용하고요(웃음). 예전에는 '아그파'를 썼는데 생산이 중단되어 요즘은 '코닥'이나 '후지'의 감도 200 필름을 주로 사용해요. 필름마다 특유의 색감이 있긴 하지만 그것보다는 현상소와 내가 잘 맞는지가 더 중요해요. 현상소마다 스타일이 다르거든요. '필름로그', '망우삼림', '고래사진관' 등 요즘 좋은 현상소가 많아졌어요. 현상소 몇 군데를 테스트해보면 원하는 결과물과 좀 더 맞는 곳을 선택할 수 있어요.

그리고 요즘 아는 분의 권유로 디지털카메라 보디에 필름 카메라 렌즈를 결합해서 찍어보고 있는데, 결과물이 무척 만족스러워요. 다양하게 테스트 중입니다.

― **필름 카메라를 처음 사용하는 사람에게 추천하고 싶은 기종이 있다면요?**

처음 사용한다면 휴대성이 좋으면서 오토 포커스 기능이 있는 카메라, 일명 '똑딱이'라고 불리는 P&S(Point&Shoot) 카메라가 좋을 것 같아요. 일회용 카메라도 좋은데, 밝은 날 야외에서 찍어야 잘 나오죠. 중저가로는 코니카 빅미니 201(Konica Big mini 201), 미놀타 프로디 20's(Minolta Prod 20's), 로모 LCA(Lomo LCA)를 추천하고, 고가도 괜찮다면 내츄라 클래시카(Natura Classica), 콘탁스 T3(Contax T3), 콘탁스 T2(Contax T2), 미놀타 TC-1(Minolta TC-1), 후지 클라쎄 W(Fuji Klasse W)를 추천하고 싶어요.

— 혹시 사진과 관련된 독립 출판물 중 추천해주시고 싶은 책이 있을까요?

김혜준의 《sum》이라는 책요. 쿠바, 하와이, 오키나와, 제주도, 울릉도, 독도 등 섬에서 찍은 사진을 모은 사진집인데, 섬이라는 장소의 독특한 분위기가 느껴져서 정말 좋아요. 같은 저자의 《마이애미에서 라스베가스까지》는 차로 대륙 횡단을 하며 찍은 사진을 모은 책인데, 기회가 되면 꼭 보셨으면 좋겠어요.

그리고 제 사진집 중에 《beaches》라고 있는데, 3쇄째 찍었고 제 인생에서 가장 많이, 빨리 판매된 책이에요. 2017년까지는 서점 손님들이 텍스트 기반의 책과 일러스트나 사진 기반의 책을 선택하는 비율이 반반이었다면, 그 이후부터는 대부분 텍스트 기반의 책을 고르세요. 그런 시점에서 사진을 조금은 가볍게 접하며 소비할 수 있도록 엽서북을 만들었는데, 마침 발행 당시 개봉한 〈콜 미 바이 유어 네임〉이라는 영화와 비슷한 분위기가 느껴진다며 많은 분이 좋아해주셨어요.

— 《beaches》 외에도 여행 사진으로 엽서북을 여러 권 발행하셨어요. 여행 중에 좋은 사진을 찍고 싶다면 기억해야 할 점이 있을까요?

글도 많이 써봐야 늘고, 그림도 많이 그려봐야 는다고 하잖아요. 사진도 많이 찍어야 좋은 사진이 나와요. 그래서 SLR보다는 똑딱이 카메라를 추천해요. 휴대성이 좋아야 순간을 놓치지 않고 담을 수 있잖아요. 순간을 아끼지 말고 무조건 장면으로 담아내세요. 그리고 저는 여행을 가면 그곳의 랜드마크를 찾기보다는 목적지 없이 무작정 걷는 편이에요. 랜

드마크는 저 말고도 찍는 사람이 많으니 비슷한 사진이 나올 수밖에 없어요. 하지만 이곳저곳을 걷다 보면 그곳에서 생활하는 사람들의 자연스러운 모습을 담을 수 있죠. 많이 찍다 보면 자신만의 구도가 생기고 자신만의 시선이 쌓일 거예요. 그렇게 경험치를 획득해가는 거죠. 아끼지 말고 난사하세요!

instagram @storagebookandfilm

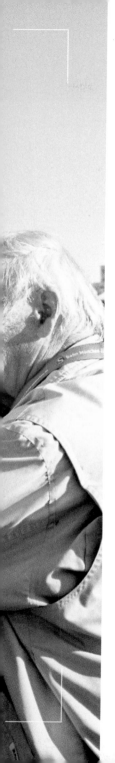

Part 2

필름 사진에 취향을 더하는 방법

카메라와 필름, 현상소

필름 사진은 디지털 사진과 달리 찍을 수 있는 사진 수가 제한적이고, 일단 셔터를 누르면 되돌릴 수 없이 필름에 기록됩니다. 편리함이야 디지털을 따라갈 수 없지만 필름 고유의 느낌과 한 장 한 장의 소중함은 필름 사진만의 매력이죠. 실수로 찍은 사진에서 우연히 멋진 장면을 발견하기도 합니다. 카메라와 필름을 고르고, 현상에서 인화까지의 과정을 거치며 사진에 자신의 취향을 담는 방법을 알아봅니다.

필름 카메라의
종류

필름 카메라를 고를 때 'SLR'이나 'RF'와 같은 용어를 본 적이 있을 것
입니다. 필름 카메라는 초점을 맞추는 방법, 들어가는 필름(필름 포맷)에
따라 종류가 나뉩니다. 카메라의 종류를 간단하게 알아볼까요? 먼저 초
점을 잡는 방식에 따라 6가지 정도로 나누어볼 수 있습니다.

고정 초점식 카메라(Fixed Focus Camera)는 렌즈와 필름 사이 간격이 고정된
카메라로, 촬영할 때 초점을 잡을 필요가 없습니다. 다만 대부분의 피사
체에 초점이 맞도록 설정되어 있어 촬영 방법은 단순하지만, 피사체를
부각시키고 배경을 흐리게 하는 심도 깊은 사진은 찍을 수 없습니다.
일회용 카메라가 고정식 카메라에 속합니다.

목측식 카메라(Zone Focus Camera)는 목측(目測)이라는 단어 뜻처럼 눈대중으로 초점을 맞추는 방식입니다. 카메라 렌즈에 표시된 거리(숫자 또는 이미지)에 따라 피사체와의 거리를 짐작해 거리 조절 링을 조정해서 찍습니다. '로모', '홀가' 등 토이 카메라가 대부분 목측식입니다.

이중 합치식 카메라(Range Finder, RF)는 거리 연동식 카메라라고도 합니다. 거리계와 카메라의 초점 장치가 서로 연동되며 뷰파인더에서 이중으로 보이는 상을 하나로 합쳐 초점을 맞춥니다. 렌즈를 통해 들어오는 이미지와 뷰파인더에서 보이는 이미지가 다르기 때문에 시차가 생기며, 피사체가 가까울수록 시차가 커집니다. 일안 반사식(SLR)이 등장하면서 많이 사라진 방식이지만, 여전히 '라이카(Leica)'는 RF 방식으로 마니아들에게 인기가 있습니다.

일안 반사식 카메라(Single Lens Reflex, SLR)는 SLR 카메라라고도 합니다. 렌즈, 반사 거울, 펜타프리즘(다섯 면으로 이루어진 반사 프리즘)을 통해 뷰파인더에 보이는 이미지의 초점을 맞추는 방식입니다. 렌즈와 뷰파인더에서 보이는 이미지가 같기 때문에 시차가 생기지 않습니다. 렌즈 교환이 가능해 망원, 광각 등 다양한 렌즈로 바꿔 끼우며 촬영할 수 있습니다.

이안 반사식 카메라(Twin Lens Reflex, TLR)는 말 그대로 눈이 2개인 카메라를

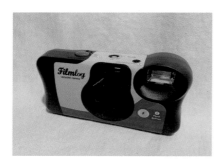

[+] 고정 초점식 카메라(일회용 카메라).

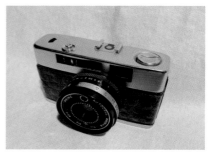

[+] 목측식 카메라(Prinz Saturn 35 Auto).

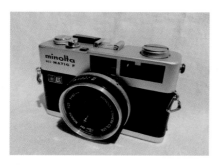

[+] 이중 합치식 카메라(Minolta Hi-matic F).

[+] 일안 반사식 카메라(Minolta X-700).

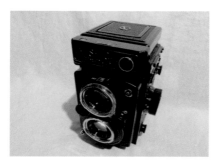

[+] 이안 반사식 카메라(Yashica Mat-124G).

[+] 자동 초점식 카메라(Minolta Riva Mini).

뜻하며, 이미지를 보는 렌즈와 촬영하는 렌즈로 구성되어 있습니다. 이 중 합치식 카메라와 마찬가지로 시차가 생깁니다. 위에서 아래로 내려 다보며 촬영하는 방식인데, 뷰파인더가 커서 초점을 맞추기가 쉬운 편입니다. 독일의 '롤라이플렉스(Rolleiflex)'에서 만든 중형 카메라가 대표적인 이안 반사식 카메라입니다.

자동 초점식 카메라(Auto Focus)는 수동으로 초점을 잡을 필요 없이 카메라가 피사체를 인식해 자동으로 초점을 잡아주는 카메라입니다. 다만 자동 초점식 카메라 중 콤팩트 카메라(일명 똑딱이 카메라, point and shoot)는 뷰파인더로 피사체의 초점을 확인할 수 없어 초점이 잡히지 않은 결과물을 얻는 경우도 있습니다.

필름 포맷에 따라서도 카메라를 분류할 수 있습니다. 필름은 크기에 따

135
35mm

APS
24mm

110
16mm

120/220
60mm

Sheet
4×5inch, 8×10inch

⊡ 다양한 필름 포맷.

라 포맷이 다양하게 나뉘는데, 일반적인 카메라는 35mm 필름이라 부르는 135 포맷을 사용합니다. 120 또는 220 포맷을 사용하는 카메라는 중형 카메라, Sheet 포맷을 사용하는 카메라는 대형 카메라라고 합니다. 그 외에 135 포맷을 대체하기 위해 개발한 APS 포맷 전용 카메라가 있고, 135 포맷보다 작은 110 포맷을 사용하는 포켓 카메라도 있습니다. 필름 크기가 클수록 그에 맞는 카메라의 크기도 크지만, 같은 크기의 최종 이미지를 확대했을 때 화질이 우수한 결과물을 얻을 수 있다는 장점이 있습니다.

필름에
상이 맺게 하는
렌즈

렌즈는 카메라의 눈이라고 할 수 있습니다. 필름에 상을 맺는 역할을 하고, 일반적으로 여러 겹의 렌즈와 렌즈를 통과하는 빛의 양을 조절하는 조리개로 구성되어 있습니다. 렌즈에는 기본 정보를 알려주는 '50mm, 1:1.7, Ø(파이)49'와 같은 숫자가 적혀 있습니다.

첫 번째로 밀리미터(mm) 단위로 표시되는 숫자는 초점 거리를 뜻합니다. 초점 거리란 초점을 무한대(∞)로 맞췄을 때 렌즈와 필름 면 사이의 거리를 말합니다. 초점 거리는 렌즈를 분류하는 기준이 되기도 합니다. 일반적으로 35mm 이하는 광각 렌즈, 50mm는 표준 렌즈, 70mm 이상은 망원 렌즈라고 합니다. 이렇게 분류하는 이유는 초점 거리에 따라 화각이 달라지기 때문입니다. 표준 렌즈로 찍은 사진은 실제로 사람이 바

⊡ 50mm, 1:1.7, Ø49.

라보는 거리감과 비슷하고, 광각 렌즈는 실제보다 멀리서 보는 것처럼(넓은 시야), 망원 렌즈는 실제보다 가깝게 보는 것처럼(좁은 시야) 사진에 담을 수 있습니다. 또한 초점 거리가 고정된 렌즈는 '단 렌즈', 렌즈의 줌 링으로 화각을 조절할 수 있는 렌즈는 '줌 렌즈'라고 부릅니다.(화각은 150쪽 '일회용 카메라 100퍼센트 활용하기'에도 자세한 설명이 있습니다.)

두 번째로 1:1.7은 최소 조리개값을 뜻합니다. 최소 조리개 숫자가 작을수록 밝은 렌즈, 숫자가 클수록 어두운 렌즈라고 부르기도 합니다. 밝은 렌즈는 어두운 곳에서도 사진을 찍기가 용이하며 아웃 포커스(피사체만 선명하고 주변은 흐릿하게 찍는 기법) 효과도 큽니다.

마지막으로 Ø49는 렌즈의 구경, 즉 지름입니다. 렌즈에 구경 표시가 왜 필요할까요? 그것은 바로 렌즈의 구경에 따라 필터와 캡 크기도 달라지기 때문입니다. 렌즈에 초점 거리만 표시된 것도 있는데, 이런 경우에는 제조사의 렌즈 매뉴얼에 명시된 구경을 참고해야 합니다.

나에겐
어떤 카메라가
어울릴까?

자신의 취향에 맞는 카메라를 찾기 위해서는 다양한 카메라를 경험해 보고 선택하는 게 가장 좋지만, 현실적으로 쉽지 않은 일이죠. 크게 3가지 취향으로 나눠 카메라 고르는 방법을 소개하겠습니다.

첫째는 넓은 화각으로 풍경을 한 번에 담는 것을 좋아하는 경우입니다. 이때 카메라에서 중점적으로 고려해야 하는 부분은 렌즈의 화각입니다. 초점 거리 35mm 이하의 광각 렌즈 또는 초점 거리 조절이 가능한 줌 렌즈를 사용하면 좋습니다. 광각 렌즈를 사용하면 넓은 화각으로 시원하게 풍경을 담을 수 있고, 초점 거리 조절이 가능한 줌 렌즈로는 야외에서 이동을 많이 하지 않고도 원하는 구도를 맞출 수 있습니다.

둘째는 일상생활을 기록하고 싶은 경우입니다. 기록하고 싶은 순간이 언제 나타날지 모르니 언제든 바로 꺼낼 수 있도록 항상 휴대하고 있어야겠죠. 아무리 비싸고 좋은 카메라라도 크고 무겁다면 매일 들고 다니며 일상을 촬영하기에는 무리입니다. 가볍고 한 손에 딱 잡히며 초점, 조리개값과 셔터 스피드를 자동으로 빠르게 잡아주는 콤팩트 카메라가 좋습니다.

셋째는 자신이 표현하고 싶은 취향과 의도대로 정확하게 촬영하고 싶은 경우입니다. 초점, 조리개, 셔터 스피드의 조작법과 표현 방법을 배워 수동으로 조절할 수 있는 SLR 카메라가 좋습니다. SLR 카메라는 렌즈를 통해 피사체를 바라보기 때문에 정확한 촬영이 가능합니다. 다만 수동으로 조작하다 보면 사진을 한 장 찍는 데 시간이 오래 걸립니다.

넓은 화각으로 풍경을 한 번에 담아 촬영하고 싶다면 광각 렌즈를, 다양한 화각으로 촬영하고 싶다면 줌 렌즈를 사용할 수 있는 카메라가 좋습니다.

매일 카메라를 들고 다니며 일상을 기록하고 싶다면 콤팩트 카메라가 좋습니다.

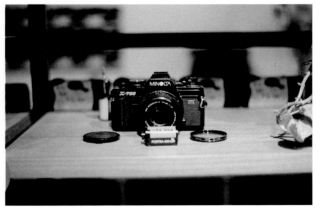

정확한 의도를 반영해 촬영하고 싶다면 SLR 카메라가 좋습니다.

필름 카메라를
구매하거나
사용하기 전에

필름 카메라는 현재 새 제품을 만들지 않기 때문에 일부 일회용 카메라와 토이 카메라를 제외하면 모두 중고 제품입니다. 따라서 필름 카메라를 구매하거나 오래된 필름 카메라를 다시 사용할 경우, 촬영 전에 카메라 상태를 꼭 확인해야 합니다.

첫째, 카메라 외관을 꼼꼼하게 살펴봅니다. 필름 카메라는 같은 기종이라도 이전 주인이 어떻게 사용했는지에 따라 외관 상태가 달라집니다. 깨지거나 부서진 부분이 있는지 살펴보고, 특히 필름이 들어가는 필름실을 꼼꼼하게 보아야 합니다. 필름실에 빛이 새어 들어가면 필름이 불필요한 빛을 받게 되고, 당연히 사진에도 영향을 미치죠. 렌즈가 이물질 없이 깨끗한지, 셔터는 잘 작동하는지도 확인합니다.

둘째, 건전지실이 깨끗한지 확인합니다. 필름 카메라에 다 쓴 건전지를 오랫동안 방치하면 누액이 흘러 건전지실이 오염되기 쉽습니다. 건전지실이 오염되면 카메라가 작동되지 않거나 오작동을 일으킬 수 있습니다.

셋째, 저렴한 필름으로 테스트 촬영을 해서 결과물을 확인합니다. 앞서 이야기한 내용이지만, 필름 카메라를 구매했을 때는 최대한 빨리 촬영하고 현상, 스캔해서 결과물을 확인해야 혹시 모를 작동 상태 불량 또는 결과물 이상에 대해 구매처에 수리나 환불을 요청할 수 있습니다. 빠르게 확인하지 않으면 책임 소재가 애매해질 수 있습니다. 현상한 필름이 깨끗한지, 스캔한 사진에 일정하게 스크래치가 보이거나 빛이 샌 흔적이 있지는 않은지 세심하게 확인합니다. 마찬가지로 오래 보관한 카메라를 다시 사용할 때도 테스트를 해보고 결과물에 문제가 있거나 작동되지 않는다면 필름 카메라 전문가를 찾아가 전체적인 기능과 상태를 점검받고, 필요하면 오버홀을 받아야 합니다. 오버홀(overhaul)이란 필름 카메라를 완전히 분해해 각 부품을 점검하고, 손상된 부품이 있다면 교체해서 다시 처음 상태로 조립하는 작업입니다. 점검을 받을 때 촬영한 필름과 스캔한 사진을 전문가에게 보여주면 원인을 찾는 데 도움이 됩니다.

카메라와 필름을 보관할 때는 직사광선과 습한 곳을 피해야 합니다. 특

히 필름은 빛의 영향을 받지 않도록 어두운 장소에 둡니다. 그리고 카메라를 사용하지 않을 때는 건전지를 빼놓는 것이 좋습니다.

[+] 필름실 커버에 깨진 부분이 있으면 필름에 빛이 들어갈 수 있습니다.

[+] 건전지를 오래 방치하면 누액이 흘러 건전지실이 오염됩니다.

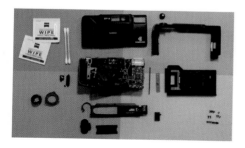

[+] 카메라를 완전히 분해해 점검하는 것을 오버홀이라고 합니다.

필름 카메라와
친해지기

자신에게 맞는 카메라를 찾았고 기본적인 작동이 잘된다면, 이제 필름 카메라와 친해지는 과정이 필요하겠죠? 카메라 조작은 원하는 사진을 찍기 위한 수단일 뿐입니다. 사진을 찍을 때마다 조작하는 데 시간과 노력을 너무 많이 들이면, 오히려 피사체에 집중하기가 힘들고 셔터 누르는 순간을 놓쳐버릴 수 있습니다. 따라서 카메라를 구매하면 우선 카메라와 친해지는 시간을 가지면서 조작법에 익숙해져야 합니다.

먼저 구매한 카메라의 매뉴얼을 찾아 읽어보세요. 인터넷 검색창에 카메라 브랜드와 모델명을 검색하면 PDF 파일로 된 매뉴얼을 쉽게 찾을 수 있습니다. 매뉴얼을 정독하면 카메라에 대해 정확하게 알 수 있고, 카메라의 기능을 100퍼센트 활용할 수 있죠. 필름 카메라의 각부 명칭,

필요한 배터리 종류와 교체 방법, 필름을 장착하고 촬영하는 방법까지 처음 사용하는 사람의 관점에서 자세히 설명되어 있어 이해하기가 쉽습니다.

그리고 처음 한두 롤 정도는 저렴한 필름으로 다양한 상황에서 많이 찍어보는 것이 좋습니다.(코닥 컬러플러스 200을 추천합니다.) 카메라의 정상 작동 여부를 확인하고, 카메라의 결과물을 다양한 상황에서 경험해보기 위해서입니다. 이제 21가지 필름 결과물을 비교해볼 수 있도록 소개하겠지만, 카메라마다 특성이 조금씩은 다를 수밖에 없습니다. 따라서 자신의 카메라로 직접 많이 찍어봐야 중요한 순간에 알맞은 필름으로 더 정확하게 원하는 결과물을 얻을 수 있습니다.

필름 21종
비교

필름로그에서는 2018년부터 1년에 한 번씩 필름 실험을 진행하고 있습니다. 카메라 기종, 촬영 시간과 피사체, 현상소 등의 변수를 동일하게 맞추고 오직 필름의 차이만 알아보는 실험입니다. 2018년 봄에는 미놀타의 가장 대중적인 SLR 카메라 X-700을 15대 준비해 각각 다른 필름을 장착하고 서울 곳곳을 촬영했습니다. 동일한 피사체를 15회씩 촬영한 셈이죠. 결과는 무척 흥미로웠고, 필름의 좋고 나쁨을 가격으로 판단할 수 없다는 것을 알게 되었습니다. 촬영 목적과 상황에 가장 적합한 필름을 찾는 것이 중요하죠. 이 실험을 통해 필름로그 첫 번째 업사이클 카메라의 필름으로 '코닥 울트라맥스(Kodak Ultramax)'를 선택했습니다. 다양한 상황을 가장 무난하게 소화해낼 수 있어 일상 스냅 사진이 목적인 업사이클 카메라에 적합하기 때문입니다.

⊡ 필름로그는 매년 '필름 실험'을 진행하고 있습니다.

2019년 가을에는 필름 21개로 업사이클 카메라를 만들어 촬영해서 결과물을 비교해보았습니다. 2018년 실험과의 가장 큰 차이는 바로 카메라의 세팅값입니다. 업사이클 카메라는 조리개 F10, 셔터 스피드 1/100초에 고정되어 있습니다. 2018년 실험에서는 필름의 감도와 노출계의 지침을 반영했지만, 2019년에는 모든 세팅값까지 동일한 조건에서 진행한 것이죠. 2019년 필름 실험 결과를 통해 필름마다 느낌이 어떻게 다른지 비교해보세요. 보는 사람에 따라 주관적인 생각이 충분히 발휘되어야 하므로 사진에 덧붙인 설명은 참고만 해주세요.

감도 200

코닥 컬러플러스 200은 현존하는 컬러 필름 중에서 가장 저렴하고 대중적인 제품입니다. 저렴하지만 품질 면에서 코닥의 표준이 되는 필름이라고 소개하고 싶습니다. 실제로 결과물을 보면 빛이 좋은 하늘을 잘 표현하고 있습니다.

후지 C200은 후지필름의 표준이라고 할 수 있죠. 코닥 컬러플러스 200과 비교하면 입자감(Grain)과 명암(Contrast)은 비슷한 수준이지만 특유의 색감에서 차이가 약간 있습니다.

코닥 골드 200은 유럽인들이 사랑하는 대중적인 필름입니다. 유럽 편의점이나 드러그스토어의 필름 판매대에서는 컬러플러스 200보다 골

코닥 컬러 플러스(Kodak Color Plus) 200
후지(Fuji) C200
코닥 골드(Kodak Gold) 200.

드 200을 더 쉽게 만나볼 수 있습니다. 플래시를 사용해 인물 사진을 찍을 때 추천하는 제품입니다. 물론 이게 꼭 정답은 아니겠지만 말이죠.

감도 400

후지 퀵스냅 400은 업사이클 카메라가 아닌 후지 퀵스냅 정품을 사용해 찍어봤습니다. 당시의 강렬한 빛을 잘 담고 있습니다.

로모 400은 코닥 컬러플러스 200, 후지 C200과 비교할 수 있는 로모의 표준 컬러 필름이라고 할 수 있습니다. 로모는 컬러 필름 라인업을 감도 200을 제외한 100, 400, 800으로 구성하고 있습니다. 결과물을 통해 알 수 있듯이 로모는 더 이상 재미만을 추구하는 브랜드가 아닌 코닥, 후지와 비교해도 결코 품질이 떨어지지 않는 필름 제조사입니다.

코닥 울트라맥스 400은 코닥의 감도 400을 담당하는 대중적 필름입니다. 필름로그의 2018년 첫 필름 실험에서 가성비가 가장 우수한 필름으로 선정된 이후 저희 현상소에서 자신 있게 추천하는 필름입니다. 일반적인 풍경 사진에서는 전문가용 필름과 비교해도 손색이 없을 정도의 결과물을 보여줍니다.

코닥 포트라 400은 코닥의 전문가용 필름을 대표하는 제품으로 감도 160, 400, 800으로 생산되고 있습니다. 'Portrait'라는 단어로 지은 이름

[+]
후지 퀵스냅(Fuji Quick Snap) 400 정품
로모(Lomo) 400
코닥 울트라맥스(Kodak Ultramax) 400
코닥 포트라(Kodak Portra) 400
후지 수페리아 프리미엄(Fuji Superia Premium) 400.

에 맞게 인물, 제품, 패션 사진에 추천하는 고가의 필름이죠. 결과물을 보면 하늘을 표현하는 색감이 우수하지만 울트라맥스와의 가격 차이를 고려한다면 상황에 따라 합리적인 선택이 필요할 것 같습니다.

후지 수페리아 프리미엄 400은 일본 내수용 필름으로 전문가용 라인업입니다. 후지와 코닥은 하늘을 표현하는 색감에서 분명 차이를 보입니다. 흥미로운 점은 필름로그에서 워크숍을 해보면 각자 취향에 따라 선호하는 색감이 다양하다는 것입니다. 필름의 취향에는 정답이 없습니다.

감도 800

감도가 올라가면서 입자가 조금 거칠어지는 것을 확인할 수 있습니다. 코닥 펀세이버 800은 다양한 상황에서 가장 무난한 사진을 찍을 수 있고, 로모 800은 처마 패턴의 표현이 펀세이버와 매우 비슷하며, 코닥 포트라 800은 다방면에서 무난합니다. 필름로그에서 업사이클 카메라 두 번째 모델에 이 필름을 선택한 것은 인물 사진에 특화된 카메라를 만들기 위해서였습니다. 필름마다 가장 잘할 수 있는 일이 분명히 존재하는 것 같습니다. 시네스틸 800T는 영화용 텅스텐 필름으로 특유의 푸른 색감을 지니고 있습니다. 제조사에서는 헐레이션(Halation, 강한 빛에 의해 사진이 흐려지는 현상) 때문에 밝은 실외보다는 실내 환경에서 플래시를 사용해 촬영하기를 권장합니다. 하지만 많은 사용자가 오히려 그 현상을 사진에 표현하기 위해 밝은 실외에서 사용하기도 합니다.

[+]
코닥 펀세이버(Kodak Fun Saver) 800 정품
로모(Lomo) 800
코닥 포트라(Kodak Portra) 800
시네스틸(Cine Still) 800T.

감도 100

코닥 프로이미지 100은 코닥의 일반용 필름 중에서 감도 100을 담당합니다. 감도 100 필름의 표준을 담당한다고도 소개하고 싶네요. 맑은 날 실외에서 사용하면 고운 입자감에 만족감을 느낄 수 있습니다. 로모 100은 지금은 단종된 코닥 골드 100과 매우 유사한 결과물을 보여주는 것으로도 알려져 있습니다.

코닥 엑타 100은 코닥의 전문가용 최고급 필름입니다. 세계에서 가장 고운 입자감을 표현한다고 코닥이 자부하는 제품이죠. 네거티브 필름으로 슬라이드 필름에 근접한 결과물을 표현해보려는 콘셉트를 지니고 있습니다. 코닥 E100은 필름 실험에서 사용한 21롤의 필름 중 유일한 슬라이드 필름입니다. 슬라이드 필름은 필름 자체가 사진이 된다는 특징뿐만 아니라 뛰어난 채도를 자랑합니다. 코닥에서 단종된 슬라이드 필름을 최근 E100으로 다시 생산하며 많은 필름 마니아의 환영을 받기도 했습니다.

코닥 포트라 160은 피부톤을 잘 표현하기 때문에 인물용으로 많은 사랑을 받는 필름입니다. 특이하게 감도가 160이므로 카메라에서 감도를 설정할 때 100과 200 사이에 표시된 눈금 중 200에 가까운 눈금으로 설정합니다.

[+]
코닥 프로이미지(Kodak Pro Image) 100
로모(Lomo) 100
코닥 엑타(Kodak Ektar) 100
코닥(Kodak) E100 슬라이드 필름
코닥 포트라(Kodak Portra) 160.

흑백 필름

흑백 필름은 색감이 제외된 대신 더 분명하게 비교할 수 있는 요소가 드러납니다. 코닥 티맥스는 코닥의 대표적인 흑백 필름 시리즈입니다. 감도 100, 400, 3200으로 구성된 티맥스 제품 중 감도 400으로 찍어봤습니다. 선예도(sharpness)가 가장 높다는 코닥의 주장을 결과물에서 잘 보여주고 있네요. 일포드 XP2 400으로 찍은 사진은 처마 패턴 표현을 유의해서 보면 좋겠습니다. 로모 B&W 심플유즈는 피사체의 선을 보면 다른 필름과 꽤 차이가 느껴집니다. 마지막으로 코닥 티맥스 3200은 초고감도 필름이라 가격이 비싼데, 이렇게 빛이 충분한 상황에서 사용하는 게 어떤 의미가 있을까요? 물론 필름 사용에 정답은 없습니다.

21개의 사진을 비교해보았습니다. 앞서 말했듯이 사진을 보는 관점과 취향은 사람마다 다릅니다. 그러니 촬영하는 사람마다 적합한 필름이 있겠죠. 필름이 사진에 절대적인 영향을 준다고는 할 수 없습니다. 하지만 필름 실험 결과로 알 수 있듯이 필름은 사진에 일정 부분 자신의 역할을 하며 영향을 주고 있습니다.

[+]
코닥 티맥스(Kodak T-Max) 400
일포드 XP2(Ilford XP2) 400
로모 B&W 심플유즈(Lomo B&W Simpleuse)
정품
코닥 티맥스(Kodak T-Max) 3200.

필름의
유통기한

"빈티지 필름은 사진이 더 잘 나오나요?"

"빈티지 필름은 색감이 더 감각적으로 나오나요?"

현상소에서 종종 이런 질문을 받습니다. 빈티지 필름은 유통기한이 지난 필름이죠. 모든 필름에는 유통기한이 표기되어 있습니다. 말 그대로 제조사에서 권장하는 기한이 있고, 기한이 지나면 본래의 기능을 하지 못할 수도 있다는 뜻입니다. 이러한 불확실성은 또 다른 재미를 줄 수도 있지만, 중요한 사진을 망쳐 눈물을 흘리게 할 수도 있습니다.

오른쪽 사진은 유통기한이 8년 지난 아그파 비스타 400을 라이카 M6 카메라에 넣고 촬영한 것입니다. 좋다, 나쁘다고 단정 지을 수는 없습니다. 분명한 것은 사진을 찍을 때 이러한 결과를 의도하지는 않았다는

⌜+⌝ 유통기한이 8년 지난 아그파 비스타(Agfa Vista) 400으로 촬영한 사진.

⊡ 유통기한이 9년 지난 코닥(Kodak) E100VS로 촬영한 사진.

것이죠. 유통기한이 지난 필름이기에 불확실한 변수가 작용한 것뿐입니다.

왼쪽 사진은 유통기한이 9년 지난 코닥 E100VS를 라이카 M6 카메라에 넣고 촬영한 것입니다. 특정 컬러가 강조되거나 약해져 본래 색감이 전체적으로 변형되었습니다. 하지만 색감을 제외한 피사체의 상은 거의 정상적으로 반영되었습니다. 심지어 앞서 촬영한 아그파 비스타 400보다 감도가 2스톱 낮은데도 색감을 제외한 필름의 기능이 어느 정도 정상에 가까웠습니다.

취두부를 예로 들어보겠습니다. 취두부는 소금에 절인 두부를 발효시켜 만드는 요리로, 특유의 향 때문에 호불호가 극명하게 갈립니다. 그런데 아무렇게나 방치하다 유통기한이 지나 곰팡이가 핀 두부를 취두부라고 할 수 있을까요? 그냥 상한 음식입니다. 필름도 마찬가지입니다. 적절한 컨디션에서 빈티지한 색감을 목적으로 잘 관리한 필름은 독특한 결과물을 만들어낼 수도 있습니다. 하지만 장기간 상온에 방치한 필름은 그냥 상한 음식과 같을 수 있죠. 중요한 것은 필름을 유통기한이 지나는 동안 적절한 온도와 습도에서 보관했느냐의 여부입니다. 사진을 찍는 목적에 따라 모험을 감수하기에 적절한 상황인지 판단하는 것은 더 중요하죠.

필름의 적정 보관 온도는 12~13℃입니다. 필름 컨디션이 유통기한을 지나는 순간 갑자기 나빠지지는 않습니다. 또한 유통기한 내에 있더라도 최상의 컨디션을 유지하고 싶다면 냉장고에 보관해두었다가 사용하기 하루 전에 꺼내두는 것이 좋습니다.

현상,
필름에 이미지가
나타나게 한다

현상소에 필름을 맡기러 와서 이렇게 말씀하는 분들이 가끔 있습니다. "저는 현상 말고 인화만 할래요." 또는 "현상은 안 해주셔도 돼요."라고 말이죠. 현상, 스캔, 인화의 정확한 의미를 모르기 때문입니다. 현상소를 이용해본 경험이 없는 분들은 물론, 디지털 사진이 생기기 이전에 현상소를 이용했던 분들도 오래전에 접한 용어라 생소하게 느낄 수 있습니다. 하지만 이 세 용어의 의미를 알아야 원하는 서비스를 정확하게 받을 수 있습니다.

현상은 필름에 상이 맺히게 하는 작업으로, 스캔이나 인화를 하기 전에 반드시 거쳐야 하는 과정입니다. 필름은 현상 전에는 불투명하지만 현상하면 투명해지면서 촬영한 상이 맺힙니다. 촬영하지 않은 필름을 현

상하면 아무 상이 없는 투명한 필름이 나오는데, 그게 바로 앞서 이야기
한 미노광 필름입니다. 간혹 집에 필름이 있는데 사용한 것인지 새것인
지 확인하고 싶은 경우가 있죠. 필름을 카메라에 장착했던 흔적이 있는
지를 보고 추측할 뿐 현상 작업을 하기 전에는 정확하게 알 수 없습니
다. 그래서 촬영 전후의 필름을 잘 구분해서 보관해야 하는 것입니다.

필름의 종류에 따라 현상 프로세스가 달라 현상 비용도 각기 다릅니다.
우선 아래 표를 한번 보세요.

구분(프로세스)	과정	방법
컬러 네거티브(C-41)	발색 현상-표백-정착-수세	전용 현상기
컬러 포지티브 슬라이드(E-6)	1차 현상-반전욕-발색 현상-조정 -표백-정착-수세	전용 현상기
흑백 네거티브(B/W)	필름 분리-현상-정지-정착-수세 -수적 방지-건조	사람

어려워 보이지만 몇 차례의 과정을 거쳐 현상이 완료되는지, 현상하는
주체가 기계인지 사람인지 정도의 차이만 알아도 됩니다. C-41은 네
번, E-6과 B/W는 일곱 번의 과정을 거칩니다. 현상 방법을 보면 C-41
과 E-6은 전용 현상기로 작업이 가능한데, 현상 시간과 용액 온도 등이
같기 때문입니다. B/W는 필름의 종류에 따라 현상 시간, 용액의 비율

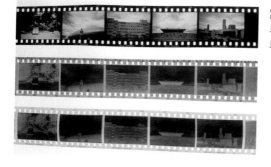

⊡ (위에서부터) 컬러 포지티브 슬라이드 필름, 컬러 네거티브 필름, 흑백 네거티브 필름.

이 달라지기 때문에 사람이 직접 작업해야 합니다.

위 사진은 포지티브 필름과 네거티브 필름을 현상한 것입니다. 사진에 있는 첫 번째 필름이 컬러 포지티브 슬라이드이고, 두 번째는 컬러 네거티브, 세 번째는 흑백 네거티브입니다. 잘 살펴보면 포지티브 필름은 사진이 인화되었을 때와 색이 동일하게 보이는 반면, 네거티브 필름은 색이 반전되어 있습니다. 흰색은 검은색으로, 검은색은 흰색으로 되어 있죠. 포지티브 슬라이드 필름은 현상 완료된 필름이 곧 사진이라고도 할 수 있어 필름 자체를 앨범으로 만들어 보관하거나 환등기에 넣어 사용하기도 합니다.

필름이 들어 있는 용기를 '매거진'이라고 합니다. 필름 종류별로 매거진을 살펴보면 필름 이름과 함께 해당 필름을 현상할 때 사용하는 '프로세스'를 확인할 수 있습니다. 가장 흔하게 사용하는 컬러 네거티브

필름에는 'C-41'이라고 표기되어 있습니다.(CN-16은 C-41과 같은 프로세스에 후지사에서 만든 약품 사용.) 슬라이드 필름은 'E-6', 흑백 필름은 'BLACK & WHITE' 또는 'B/W'라고 표기되어 있죠. 이렇게 대부분의 필름이 종류에 따라 현상 프로세스가 구분되지만, 'XP2'라는 흑백 필름과 '시네스틸'이라는 영화용 필름은 컬러 네거티브처럼 'C-41' 프로세스로 현상이 가능합니다. 결과적으로 현상 프로세스는 필름 종류가 아닌 필름마다 정해진 프로세스에 따른 것이며, 현상 비용 역시 필름 종류가 아닌 현상 프로세스에 따라 달라지는 것입니다.

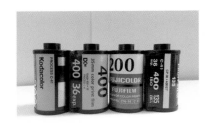

⊕ (왼쪽 위부터 시계 방향) 컬러 네거티브 필름, 슬라이드 필름, XP2와 시네스틸, 흑백 필름.

스캔,
디지털 이미지로
변환한다

필름 사진을 스마트폰이나 PC에서 보려면 디지털 이미지로 변환해야 합니다. 과거에는 현상된 필름을 바로 인화해서 종이 사진으로 만들었습니다. 필름을 현상소에 맡기면 현상소에서 필름에 맺힌 상을 보고 판단해 최상의 상태로 종이 사진을 만들어내는 역할을 했죠. 그래서 현상소를 'Photo Finisher'라고 칭했습니다. 그런데 필름 스캔이라는 과정이 생기면서 현상소의 역할은 인화보다는 스캔에 집중됩니다. 현상, 스캔, 인화 중 스캔은 사람의 섬세한 판단력이 가장 많이 필요하기 때문에 기계에 온전히 맡길 수 없는 작업입니다.

[+] 독일 현상소에서 스캔한 사진(위)과 대만 현상소에서 스캔한 사진(아래).

현상과 인화는 오염되지 않은 약품으로 정해진 프로세스에 따라 진행하면 모든 현상소에서 거의 비슷한 결과를 얻을 수 있습니다. 하지만 스캔은 현상소의 판단에 따라 결과가 꽤 달라지고, 그 결과가 인화에도 영향을 미칠 수 있습니다. 같은 필름을 다른 두 현상소에 맡겨보았습니다. 왼쪽 사진 중 위는 독일에 있는 M현상소, 아래는 대만에 있는 B현상소에서 스캔한 것입니다. 색감과 프레임 크기도 다릅니다. 사진을 촬영한 순간은 해가 뜨는 시간이었을까요, 해가 지는 시간이었을까요? 아마도 두 현상소는 다르게 판단한 것 같습니다. 촬영 시간을 제대로 판단한 현상소가 실제로 촬영자가 본 상황에 더 가깝게 스캔할 수 있었겠죠?(왼쪽 사진은 해가 지는 시간에 찍은 사진입니다.) 특히 피부 톤은 같은 필름이라도 전혀 다른 느낌이 나올 수 있는 중요한 요소입니다. 현상소마다 추구하는 톤은 다를 수 있지만, 누가 봐도 잘못된 결과물이 나오는 경우도 있으니 인물 사진을 스캔 받을 때는 주의해서 확인해야 합니다.

이처럼 현상소마다 결과물이 달라지므로, 세 군데 이상 경험해보고 자신이 의도한 바를 가장 잘 표현해내는 현상소를 찾길 권합니다. 그렇게 하면 성의 없이 작업하는 곳을 가려낼 수도 있죠. 그럼 현상소에서는 스캔을 하면서 왜 촬영자가 찍은 사진을 마음대로 판단하고 보정하는 걸까요? 118쪽의 왼쪽 사진과 오른쪽 사진을 비교해보세요. 오른쪽 사진은 사람이 전혀 관여하지 않고 스캐너에게 맡긴 결과입니다. 디지털카메라였다면 화이트 밸런스 기능을 통해 녹색 빛이 제거되었을 테

⊡ 스캔 과정에서 사람이 관여한 사진(좌)과 기계에만 맡긴 사진(우).

지만, 필름 사진은 그 과정을 현상소에서 대신해 왼쪽과 같은 사진으로 만들어야 합니다. 현상소에서의 스캔 작업은 색을 멋지게 입히는 과정이 아니라 기계가 잘못 인식한 빛과 색을 잡아주는 역할입니다.

현상소에서 사용하는 스캐너에 따라서도 스캔 결과가 달라질 수 있습니다. 오른쪽 사진은 후지 SP-3000과 노리츠 HS-1800이라는 기종으로 스캔한 결과입니다. 두 기종 모두 최고 사양이기 때문에 개인의 취향에 따라 선호하는 쪽으로 선택할 수 있습니다. 하지만 스캐너 사양이 너무 낮다면 아무리 노력해도 한계가 느껴집니다.

스캔 역시 정답은 없습니다. 촬영자가 아닌 이상 많은 요소를 완벽하게 알 수는 없기 때문이죠. 잘못된 색을 잡아주고 최대한 촬영자의 입장에서 사진을 완성시키려는 노력이 현상소의 기본자세라고 생각합니다.

후지 SP-3000으로 스캔한 사진(위)과
노리츠 HS-1800으로 스캔한 사진(아래).

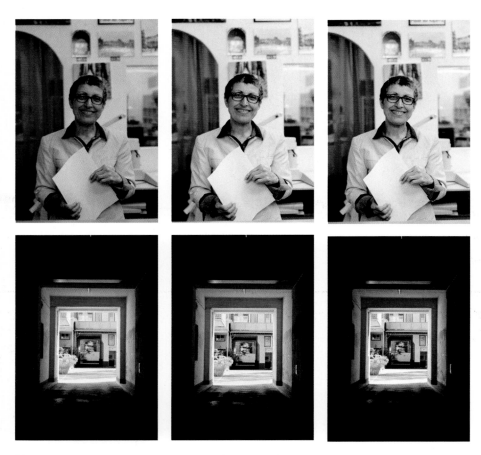

⌖ 같은 사진이라도 현상소마다 다른 느낌으로 나올 수 있습니다.

인화,
이미지를 인화지에
출력한다

과거에는 현상소에 필름을 맡기면 종이 사진으로 인화해주는 게 당연
했습니다. 인화가 사진을 확인할 수 있는 유일한 방법이었기 때문이죠.
하지만 디지털 스캔이 일반화된 지금은 인화가 필수가 아닌 선택이 되
었습니다. 현상된 필름은 스캔만으로 결과물을 확인할 수 있기 때문입
니다. 인화 방식에는 아날로그 인화(확대기를 사용하여 필름을 인화지에 인
화하는 방식)와 디지털 인화(스캔 이미지 파일을 인화지에 인화하는 방식)가
있습니다. 일반적으로는 디지털 인화 방식을 사용합니다.

인화는 다양한 크기로 할 수 있습니다. '가로×세로(인치)'로 표기해,
일반적으로 3×5, 4×6, 5×7, 6×8, 8×10, 8×12까지 6가지 크기를
많이 인화하고 작품 활동을 위해서는 더 큰 크기로 인화하기도 합니

다. 하지만 어떤 사진이든 파일만 있으면 원하는 크기로 인화할 수 있는 것은 아닙니다. 인화지 크기에 맞는 최소한의 해상도가 맞아야 합니다. DPI는 인화하는 사진의 해상도를 나타내는 단위인데, 표를 보면 200DPI로 인화할 때 권장하는 디지털 파일의 해상도를 확인할 수 있습니다. 파일을 인화하려면 먼저 몇 DPI로 인화할지, 파일의 해상도가 어느 크기까지 출력이 가능한지를 확인해야 합니다.

또한 사진 테두리의 유무에 따라 '유테'와 '무테'를 선택할 수 있고, 디

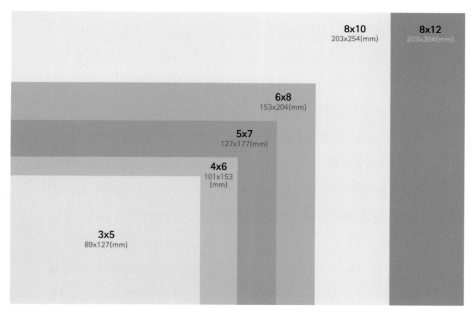

[+] 인화 크기 비교. 3×5, 4×6, 5×7, 6×8, 8×10, 8×12(인치).

사진 규격		권장 해상도(Pixel) 200DPI
Inch	mm	
3×5	89×127	600×1000 이상
4×6	101×153	800×1200 이상
5×7	127×177	1000×1400 이상
6×8	153×204	1200×1600 이상
8×10	203×254	1600×2000 이상
8×12	203×304	1600×2400 이상

지털카메라나 스마트폰으로 찍은 사진을 인화할 때는 인화 규격에 맞지 않는 경우가 많아 '이미지 풀(image full)'과 '페이퍼 풀(paper full)' 중선택해야 하는 경우가 있습니다. 이미지 풀은 촬영한 이미지에 맞춰 여백을 두고 인화하는 것이고, 페이퍼 풀은 사진의 일부가 잘려나가더라도 인화지에 여백이 없도록 인화하는 것입니다.

다시 정리해볼까요? 현상은 촬영을 마친 필름을 정해진 방법으로 약품 처리해 상이 맺히게 하는 것, 스캔은 현상된 필름을 스캐너를 통해 디지털화하는 것, 인화는 스캔한 이미지 파일을 인화지에 인쇄해 종이 사진으로 뽑는 것입니다. 필름 카메라로 사진을 찍었다면 현상은 필수 과정이죠. 사진을 디지털 파일로만 보관하고 싶다면 스캔까지만, 종이 사진으로 보관하고 싶다면 스캔을 거쳐 인화까지 해야 합니다.

⌞·⌝ (왼쪽 위부터 시계 방향) 무테 / 유테 / 페이퍼 풀 / 이미지 풀.

<p style="text-align:center;">
○

현상소에

갔을 때

체크리스트
</p>

☐ 촬영한 필름인지 새 필름인지 꼭 확인하세요.

☐ 필름이 매거진에 다 들어가지 않았다면 매거진 안으로 완전히 넣은 뒤 현상소에 맡기는 것이 안전합니다.

☐ 필름 종류가 무엇인지 이야기합니다.(필름 종류 114쪽 참고.)

☐ 특히 감은 필름(매거진 재사용)의 경우 반드시 필름 종류를 이야기합니다.

☐ 빈티지 필름을 사용했거나 특수한 비율로 촬영한 경우(하프, 파노라마)에도 꼭 이야기합니다.

☐ 스캔까지만 할지, 인화까지 할지를 이야기합니다.

☐ 인화를 원하는 경우 인화할 크기와 형태를 정합니다.

시간의 흐름을 담아내는
흑백의 깊이

연희동사진관 김규현

— 연희동 사진관에 대해 간단하게 소개해주세요.

연희동 사진관은 2015년 4월에 문을 연 아날로그 필름 전문 사진관입니다. 주로 흑백 필름을 사용하고 있고요. 사실 처음부터 의도한 건 아니었는데 자연스럽게 흑백 사진관으로 브랜딩이 되었어요.

— 처음부터 흑백 사진관으로 시작하신 게 아니었나요?

웨딩 스튜디오를 4년 정도 운영했는데, 학교에서 배운 흑백 필름 사진에 대한 갈증이 자꾸 생겼어요. 그래서 처음에는 이곳을 사진관이 아닌 개인 작업실로 만든 것인데, 손님들이 흑백 사진을 찍고 싶다며 찾아오기 시작하더라고요. 홍보 마케팅을 따로 한 적이 없는데도 손님이 찾아오는 걸 보고 흑백 사진을 좋아하는 분이 꽤 많다는 걸 알았죠.

— 흑백 사진에 어떤 매력이 있는 걸까요?

흑백 사진은 모든 걸 표현하지는 못해요. 인물의 옷이나 화장에 컬러가 빠져 있으니 시대를 가늠하기 힘들죠. 그래서 오히려 사람에게 더 집중할 수 있어요. 옷발은 잘 안 서지만 표정이 확실히 도드라져요. 리터칭이나 포토샵 작업이 안 되니까 있는 그대로의 모습을 찍을 수 있고요.

— 연희동 사진관의 사진은 사람들의 표정이 무척 자연스러워 보여요.

다들 웃는 표정이라 그럴 거예요. 저는 웨딩 사진 작업을 할 때부터 사람들은 웃는 모습이 제일 자연스럽다는 걸 느꼈어요. 억지로 웃는 게 아니라면 대부분은 웃을 때 마음을 많이 내려놓게 되고, 그래서 가장 자신다운 표정을 지어요. 그리고 흑백 폴라로이드를 한 장 찍을 때의 비용도 한몫하죠(웃음). 한 번뿐인 기회이니 저도 손님도 이왕이면 잘 나오길 바라니까, 저는 최대한 편안한 분위기에서 밝은 표정을 끌어내려 하고 손님 역시 부끄러워하다가도 찍는 순간 활짝 웃죠. 부담감이 오히려 긍정적으로 작용한달까요.

— 특별히 기억에 남는 손님이 있나요?

연말마다 다음 나이대로 넘어가기 전에 자신의 모습을 남기고 싶어서 오는 스물아홉, 서른아홉 등의 손님이 많아요. 그중 한 분은 "이십 대는 어떠셨어요?"라고 한마디 물었는데 갑자기 울컥하고 우시더라고요. 곧 눈물을 닦고 사진을 찍으셨는데 그 사진이 너무 잘 나왔던 게 기억에

남아요.

그리고 혼자 영정 사진을 찍으러 오셨던 분도 생각나요. 동네에서 오며 가며 뵌 적이 있는 70대 초반쯤 되는 어르신인데, 어느 날 사진관 문을 열고 가격을 물으시더니 30분 후에 트레이닝 바지에 상의만 양복을 갖춰 입고 오셨어요. "제가 많이 아프거든요. 액자 하나랑 지갑에 넣는 작은 사진 대여섯 장만 만들어줘요. 아들딸 주게." 슬픈 일인데 아무렇지 않게 기록하러 오신 분을 뵙고 나니 영정 사진이 너무 슬픈 사진일 필요는 없겠다는 생각이 들었어요. 깊이 있게 찍어보고 싶다는 생각이 들었죠.

— **흑백 사진을 찍을 때 생각해야 하는 점이 있을까요?**

흑백 사진은 풍경이든 인물이든 빛이 많을 때 찍는 게 좋아요. 일조량이 많은 낮에 찍는 걸 권합니다. 그리고 개인적으로 나이가 많은 분을 찍을 때는 컬러보다는 흑백 사진이 훨씬 좋다고 생각해요. 컬러보다 훨씬 강하게 그 사람의 느낌과 연륜을 드러내주거든요. 시간의 흐름을 장면 하나로 표현할 수 있어요.

— **취미로는 주로 어떤 사진을 찍으시나요?**

저는 하루에 딱 한 장씩 필름 사진으로 딸의 모습을 찍어요. 바로 확인하고 지우거나 다시 찍을 수 없기 때문에 그날 그 순간의 분위기와 딸의 표정이 고스란히 남아 있죠. 그리고 저는 아버지가 중학교 졸업 선

물로 사주신 디지털카메라로 사진을 찍기 시작했는데, 당시 살던 부산에서 풍경 사진을 많이 찍었어요. 그런데 풍경 사진은 나이가 들수록 깊이가 생기는 것 같아요. 지금보다 좀 더 나이가 들면 저만의 관점을 담은 풍경 사진을 찍고 싶어요.

— 주로 사용하는 필름 카메라와 필름을 소개해주세요.

일상 사진은 콘탁스 T2(Contax T2)를 사용하고, 사진관에서는 핫셀블라드(Hasselblad) 중형 필름 카메라와 4×5인치 대형 폴라로이드 카메라를 사용하고 있어요. 흑백 필름은 코닥 티맥스(Kodak T-max) 400, 컬러 필름은 코닥 울트라맥스(Kodak Ultramax) 400을 주로 사용해요.

— 앞으로의 계획이 궁금합니다.

사진관을 다시 필름을 다루는 곳으로 만들고 싶습니다. 동네에 많던 사진관들이 디지털을 따라가다가 사라져버렸어요. 전공이 디지털이 아닌데 시대의 흐름 때문에 어쩔 수 없이 업종을 변경한 거죠. 필름 사진관이라는 정체성을 가진 동네 사진관이 늘어났으면 좋겠어요. 그래서 단종된 흑백 폴라로이드 필름을 대체할 필름을 자체적으로 개발하고 있고, 그 외에도 여러 방면으로 필름을 활성화할 수 있는 방법을 찾고 있습니다.

blog blog.naver.com/khyeon87

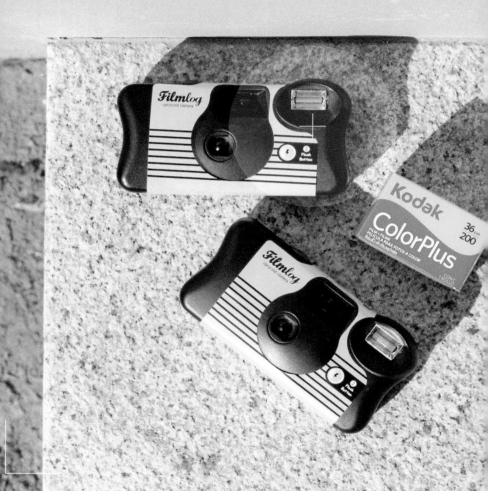

Part 3

일회용아닌
일회용카메라

일회용 카메라 업사이클링

필름을 제거한 뒤 버려지는 일회용 카메라에 대해 고민한 결과, 업사이클 카
메라가 탄생했습니다. 간단한 업사이클링으로 일회용 카메라의 편리함은 포
기하지 않으면서 버려지는 플라스틱의 양을 줄일 수 있죠. 가벼운 플라스틱
카메라에 다양한 필름을 넣어보며 촬영의 색다른 재미를 만끽하세요.

일회용 카메라는
어떻게 만들어졌을까

세계 최초의 일회용 카메라는 1949년 포토팩(Photo-Pac)사에서 카드보드(Cardboard) 재질로 만들었습니다. 첫 모델의 가격은 꽤 비쌌지만, 곧 렌즈를 개선하고 35mm 필름을 넣은 모델을 당시 1.29달러라는 크게 부담스럽지 않은 가격으로 출시했습니다. 총 8장의 사진을 촬영할 수 있었고, 일회용 카메라(single-use camera)보다는 메일박스 카메라(Mailbox Camera)로 잘 알려져 있습니다. 그 이유는 카메라의 특별한 콘셉트 때문입니다.

카메라 뒷면에 집 주소를 적고 우표를 붙일 수 있는 공간이 마련되어 있었습니다. 사용자가 사진 8장을 다 찍은 후 받을 주소를 적고 우표를 붙여 우체통에 넣으면, 일주일 뒤 현상된 필름과 인화된 사진이 우편으

로 배달되는 참으로 기특한 방식의 카메라였죠.(참고로 카메라는 돌아오지 않았습니다.)

우리에게 익숙한 플라스틱 보디의 일회용 카메라는 1986년 일본 후지사에서 가장 먼저 개발했습니다. 플라스틱 재질이다 보니 대량 생산이 가능해 필름 가격 정도로 살 수 있었습니다. 모델명은 '우츠룬데스(Utsurun-Desu)'였는데, 현재도 '퀵스냅(Quick Snap)'이라는 이름으로 판매되고 있습니다. 35mm 필름을 기반으로 작고 가볍게 만든 이 카메라는 전 세계적으로 놀라운 성공을 거두었습니다.

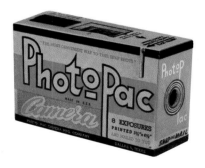

세계 최초의 카메라는 1949년 포토팩 (photo-pac)사에서 만들었습니다.

플라스틱 보디의 일회용 카메라는 일본 후지사에서 만들었습니다.

[+]
코닥도 일회용 카메라의 필름을 35mm
로 변경했습니다.

이듬해 코닥 필름에서도 보디가 플라스틱인 일회용 카메라를 출시했는
데, 당시 코닥이 선택한 필름 포맷은 35mm보다 작은 110포맷이었습
니다. 그러나 이는 소비자를 만족시키지 못했고, 1988년에 코닥도 후
지와 동일하게 필름 포맷을 35mm로 변경해 '플링 35(Fling 35)'라는 모
델을 출시했습니다. 현재는 '펀세이버(Funsaver)'라는 이름으로 생산되
고 있습니다.

후지와 코닥을 통해 일회용 카메라가 등장하자 코니카, 캐논, 니콘, 아
그파 등도 앞 다투어 일회용 카메라를 출시했습니다. 당시 사람들에게
일회용 카메라가 매우 혁신적이며 그만큼 필요한 제품이었다는 것을
알 수 있습니다. 왜일까요? 현대 사회에는 누구나 스마트폰을 가지고
있습니다. 다시 말해 누구나 어디서든 손쉽게 사진을 찍을 수 있습니다.
렌즈의 화각이나 색감 구현을 위한 품질을 논하기 전에, 적어도 사진은
찍을 수 있죠. 하지만 1980년대는 지금과 달랐습니다. 가족 구성원 모

두가 각자 카메라를 가지고 있는 경우는 매우 드물었으며, 카메라가 아예 없는 집도 많았습니다. 신혼여행이나 아이의 졸업식을 사진으로 남길 수 없는 안타까운 상황이 누군가에게는 받아들일 수밖에 없는 현실이었던 것입니다. 하지만 일회용 카메라가 등장한 이후에는 "Film With A Lens"라는 후지의 슬로건처럼 필름 가격에 사진을 찍을 수 있게 된 거죠.

알고 보면 일회용 카메라는 생각보다 큰 의미와 사명감을 지니고 세상에 등장했습니다. 역사를 간략하게나마 알고 나면 작고 가벼운 물건 하나가 꽤나 대견해 보이지 않나요?

일회용 카메라의 재발견,
업사이클 카메라

현상소에는 하루에도 수십 개의 일회용 카메라가 현상을 위해 맡겨지고, 필름을 제거한 카메라는 쓰레기통에 버려집니다. 필름로그 스태프들은 그 과정에서 늘 마음이 불편했고, 일회용 카메라는 정말 일회용품인지 궁금해 전체 분해를 해봤습니다. 그 결과 일회용 카메라는 일회용품이 아니라 하나의 카메라라는 것을 알게 되었습니다.

과거에 일회용 카메라는 누구나 중요한 순간을 '사진'으로 담을 수 있는 혁신적인 역할을 해냈습니다. 그리고 현재는 누구나 '필름'을 쉽게 경험할 수 있는 기회를 제공하고 있습니다. 사실 필름 사진이라는 취미에 입문하려면 알아야 할 것이 너무나 많습니다. 카메라 종류에 따라 가격 차이도 큽니다. 이런 상황에서 일회용 카메라는 처음으로 필름 맛

[+] 우리는 과연 일회용 플라스틱 카메라를 언제까지 사용할 수 있을까요?

을 보게 해주는, 여전히 기특한 역할을 해내고 있습니다. '일회용'이라는 단어만 빼고 말입니다.

그래서 필름로그는 1949년에 출시된 최초의 일회용 카메라 포토팩(Photo-Pac)의 프로세스를 70년이 지난 2018년부터 다시 활용하기로 했습니다. 일회용 카메라가 단순한 일회용품이 아니라는 것을 알게 된 순간, 이 문제를 해결하는 것은 현상소의 몫이라는 것을 깨달았기 때문입니다. 모든 일회용 카메라는 결국 현상소로 돌아옵니다. 사용자는 기

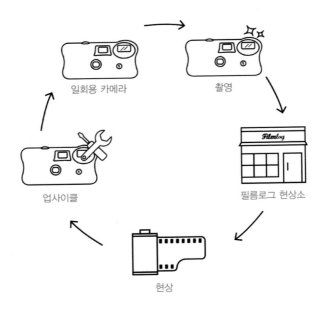

일회용 카메라 촬영

업사이클 필름로그 현상소

현상

⊡ 현상소에서 카메라 업사이클을 시작했습니다.

존에 일회용 카메라를 사용하던 방식을 그대로 유지하고 현상소가 카메라를 점검하고 업사이클(Upcycle)한다면, 그리고 사용자가 촬영 후 다시 현상소에 카메라를 맡기는 일을 반복한다면 일회용 카메라는 더는 일회용이 아닙니다. 포토팩이 우편으로 카메라를 수거하고 사진을 보내주었던 것처럼 말이죠.

144쪽 사진들은 필름로그에서 일회용 카메라를 처음 업사이클하고 테스트로 찍어본 것입니다. 일회용품이라 여기고 늘 버려온 폐기물에 새로운 시도를 하고 현상 스캔한 결과를 확인한 필름로그 스태프들은 환호했습니다. 일회용품이 당당히 어엿한 카메라로 재해석된 순간입니다.

업사이클 카메라 첫 번째 모델의 필름은 코닥 울트라맥스(Kodak Ultramax) 400으로 선택했습니다. 그 이유는 'PART. 2'에서 소개한 필름 21종의 실험 결과 가장 가성비가 뛰어난 필름이라고 생각했기 때문입니다. 이 필름을 업사이클 카메라에 넣은 결과 역시 대단히 훌륭했고, 지금까지도 무척 사랑받는 대표적인 모델이 되었습니다.

두 번째 모델은 코닥 포트라(Kodak Portra) 800을 넣었습니다. 포트라 시리즈는 인물 사진에 특화된 필름으로 웨딩 촬영에 많이 쓰입니다. 이 필름을 통해 업사이클 카메라는 무한한 가능성을 보여주었습니다.

⊡ 업사이클한 카메라로 찍은 사진은 성공적이었습니다.

세 번째 모델은 일포드 XP2(Ilford XP2)를 넣었습니다. 업사이클 카메라의 첫 흑백 필름 모델로, 사진 촬영에 또 다른 재미를 느끼게 해주었죠. 사실 업사이클 카메라의 플라스틱 렌즈를 고가 브랜드의 고급 렌즈들과 비교하는 것은 무리입니다. 하지만 색감을 배제한 흑백 사진에서는 어쩌면 '업사이클 카메라가 가장 잘할 수 있는 일이 아닐까'라는 생각도 들었습니다.

네 번째 모델은 코닥 컬러플러스(Kodak Colorplus) 200을 넣었습니다. 컬러플러스 200은 필름 카메라를 사용하는 사람이라면 누구나 흔하게 접해본 필름일 것입니다. 코닥의 보급형 필름으로 어떤 상황이든, 어떤 카메라로 찍든 무난한 색감 구현과 실패 없는 결과물을 볼 수 있죠. 기본 라인인 만큼 저렴한 가격 대비 퀄리티가 우수해 가성비 측면에서 꾸준히 인기를 얻고 있습니다.

원래 코닥 펀세이버 일회용 카메라에는 ISO 800 필름이 들어 있었기 때문에 ISO 200 필름이 적합할지 수차례 테스트를 거쳤습니다. 필름 감도가 낮을수록 입자감이 더욱 고와 부드럽고 섬세한 표현이 가능하고, 날씨가 맑고 빛이 풍부한 날은 ISO 200 필름으로도 충분히 훌륭한 결과물을 얻을 수 있습니다.

[+] 업사이클 카메라로 즐거운 필름 생활!

일회용 카메라
100퍼센트 활용하기

일회용 카메라나 업사이클 카메라(Upcycle Camera)로 사진을 찍을 때 가장 중요한 점은 카메라가 어떻게 세팅되어 있는지 이해하는 것입니다. 일회용 카메라에는 일반적인 수동 카메라 또는 자동카메라에 있는 초점, 조리개, 셔터 스피드 등을 조절하는 기능이 없습니다. 모든 요소를 특정 값으로 고정해 만들기 때문입니다. 따라서 해당 카메라가 100퍼센트 실력을 발휘하는 조건이 무엇인지 떠올리는 연습이 필요합니다.

코닥 펀세이버(Funsaver), 후지 퀵스냅(QuickSnap), 아그파 르박스(Lebox), 로모 심플유즈(Simpleuse), 일포드 XP2는 다행히 거의 동일하게 세팅되어 있습니다. 다시 말하면 하나의 모델에 대해 일정 수준 이상 이해하면 다른 제조사의 모델에도 적용할 수 있다는 뜻입니다. 그럼

가장 대중적인 제품으로 꼽을 수 있는 코닥 펀세이버에 대해 설명해보겠습니다.

코닥 펀세이버

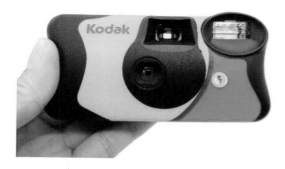

- 렌즈: 28mm, f/10
- 셔터 스피드: 1/100sec
- 초점 범위: 1m~Infinity(과초점 거리)
- 플래시 범위: 1.2~3.5m
- 플래시 충전 시간: 5~7sec
- 배터리: AA

코닥 펀세이버의 렌즈 화각은 약 28mm입니다. 표준 렌즈에 해당하는 50mm를 기준으로 광각 렌즈와 망원 렌즈의 개념을 이해하면 28mm 화각이라는 조건이 얼마나 중요한 특징인지 알 수 있습니다. 표준(또

는 노멀) 렌즈는 SLR 카메라, 즉 보통 수동 카메라라고 부르는 카메라에 많이 사용하는 렌즈로, 사용자의 눈과 피사체의 실제 거리를 거의 동일하게 사진에 담아줍니다. 렌즈 숫자가 50보다 높은 망원 렌즈는 실제로 보는 것보다 가깝게 사진에 담을 수 있고, 반대로 50보다 낮은 광각 렌즈는 실제보다 멀리 떨어져서 사물을 바라보는 것처럼 넓게 담을 수 있습니다.

예를 들어볼까요? 어떤 위치에서 조각상을 바라보고 있습니다. 화각이 50mm인 표준 렌즈로 찍은 사진은 실제로 사람이 바라보는 거리감과 비슷합니다. 그런데 같은 위치에서 화각을 200mm로 올리면 특정 부분을 확대해서 촬영할 수 있습니다. 반대로 화각을 24mm로 낮추면 50mm일 때보다 멀리서 바라보듯 넓은 면적과 더 많은 요소를 한 장의 사진에 담을 수 있습니다.

풍경을 찍은 사진도 마찬가지입니다. 50mm 표준 렌즈일 때와 28mm일 때의 화각을 비교해보세요. 코닥 펀세이버의 화각은 약 28mm이므로 표준 렌즈보다 풍경을 얼마만큼 더 담을 수 있는지 알겠죠?

표준, 광각, 망원 중 어떤 화각의 렌즈가 더 좋다고 단정할 수는 없습니다. 촬영하는 사람의 의도에 따라 적합한 렌즈를 찾는 것이 중요하죠. 그렇다면 코닥은 왜 펀세이버를 만들 때 렌즈 화각을 28mm로 선택했을까

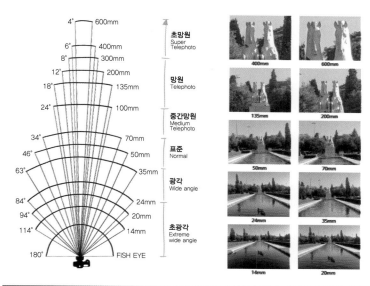

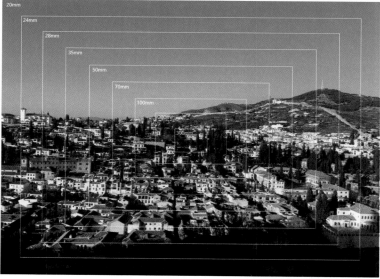

요? 여행지에서 넓은 풍경을 찍거나 여러 사람을 찍을 때는 28~35mm 의 화각이 무난합니다. 쉽게 말해 어디서 찍은 사진인지 배경 정보를 포함하는 스냅 사진을 찍기에 적합하죠. 특별한 날의 순간을 쉽게 찍을 수 있게 하려는 일회용 카메라의 목적에 맞춰 화각을 선택한 것입니다.

이번에는 코닥 펀세이버의 조리개값과 셔터 스피드를 볼까요? 조리개 값은 F10, 셔터 스피드는 약 1/100초입니다. 초점 범위가 넓은 팬 포커스(Pan Focus)가 목적이기 때문입니다. 조리개를 F10만큼 조여놓아 초점 범위는 1m부터 무한대에 가깝습니다. 뷰파인더에서 보이는 피사체 중 1m 바깥에 있는 것은 모두 선명하게 묘사합니다. 넓고 멀리 있는 풍경을 촬영하는 데 용이하죠. 인물을 찍으면서 배경을 함께 담고 싶을 때 적절합니다. 다만 1m 이내의 아주 가까운 거리에 있는 피사체는 초점이 맞지 않습니다.

셔터 스피드 1/100초는 초보자가 일반적으로 사진을 흔들리지 않게 찍을 수 있는 최소한의 허용 범위라고 할 수 있습니다. 조리개를 꽤 조여놓은 상태에서 빛의 양을 확보하기 위해 셔터 스피드를 최대한 느리게 세팅한 것이라고 추측합니다. 1/100초는 빠르게 움직이는 피사체를 찍기에는 어려운 조건입니다. 하지만 이것을 반대로 이용해서 움직이는 피사체의 속도에 맞춰 이동하며 촬영하면 속도감을 표현할 수 있습니다. 피사체의 속도가 빠를수록 속도감이 극대화됩니다.

⌖ 넓은 화각은 많은 요소를 한 장의 사진에 담는 데 유리합니다.

[+]
코닥 펀세이버는 1m 이내에 있는 피사체에는 초점을 맞추기 힘듭니다.

[+]
셔터 스피드 1/100초로는 달리는 자동차를 제대로 찍기 힘듭니다.

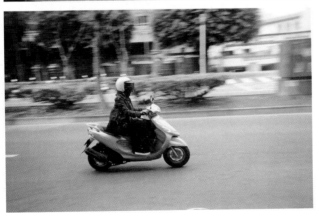

[+]
피사체의 속도에 맞춰 이동하며 촬영하면 속도감이 살아납니다.

일회용 카메라를
사용할 때
주의할 점

일회용 카메라를 사용할 때 꼭 기억해야 할 3가지가 있습니다. 첫 번째는 일회용 카메라를 사용해본 사람은 대부분 공감할 수 있는, 사진에 자꾸 자신의 손가락이 등장하는 것입니다. 앞서 설명한 대로 일회용 카메라는 광각 렌즈입니다. 렌즈를 손가락으로 직접 가리지 않아도 손가락이 촬영되는 경우가 많습니다. 그러므로 카메라의 스티커를 가이드로 생각하고 손가락이 스티커를 넘어가지 않게 해야 합니다.

두 번째는 일회용 카메라로 사진을 찍을 때는 꼭 양손을 사용하는 것이 좋다는 것입니다. 사진을 잘 찍기 위한 기본은 수평과 수직의 균형입니다. 그런데 카메라가 워낙 가볍다 보니 한 손으로만 촬영하는 경우가 많습니다. 그러면 아무리 조심해서 찍어도 셔터를 누르는 순간 미세

[+] 손가락 조심!

[+] 카메라를 양손으로 들고 찍으세요.

하게 카메라가 움직이고, 카메라가 조금만 기울어도 사진 속 세상 역시 살짝 기울어집니다.

세 번째는 실내에서는 반드시 플래시를 사용해야 한다는 것입니다. 우리의 눈은 스마트폰 카메라에 적응되어 있습니다. 실내에 어느 정도 조명이 켜져 있으면 사진을 찍기에 충분히 밝다고 생각하기 쉽습니다. 하지만 일회용 카메라는 조리개 F10에 셔터 스피드 1/100초로 고정되어 있죠. 해가 쨍쨍 내리쬐는 상황에 최적의 결과물을 만들어낼 수 있도록 설정된 것입니다. 대부분의 일회용 카메라에 내장 플래시를 탑재한 이유는 다른 설정값을 조절할 수 없기 때문입니다. 플래시를 활용하면 실내에서도 훌륭한 결과물을 얻을 수 있습니다.

만약 플래시를 사용한 사진이 너무 부담스럽다면 적정 거리를 확인해 주세요. 코닥은 펀세이버의 플래시 적정 범위를 1.5~3.5m라고 소개합니다. 아주 가까운 피사체는 과하게 밝게 나오고 너무 멀리 있는 피사체는 플래시의 효과를 볼 수 없습니다. 피사체를 카메라에서 2~2.5m 거리에 두는 것이 가장 적당합니다. 적정 거리를 지켜도 자신의 취향에는 여전히 플래시가 과하게 느껴진다면, 플래시 앞에 화장지를 한 장 붙여놓고 촬영하는 것도 방법입니다. 빛을 부드럽게 분산시켜 한층 자연스러운 효과를 볼 수 있습니다.

⌜+⌟ 실내에서는 플래시를 켜세요.

플래시 앞에 화장지를 한 장 붙여놓고 촬영하면 자연스러운 효과를 볼 수 있습니다.

일회용 카메라의
외부 명칭 및 역할

업사이클 카메라를 만들기에 앞서 일회용 카메라의 외부를 살펴보며 각 명칭과 역할을 알아보겠습니다. 먼저 카메라의 앞면을 볼까요?

앞면 가운데에는 렌즈, 그 위에는 뷰파인더가 있습니다. **렌즈**는 실제 사진을 찍는 곳이고, **뷰파인더**는 촬영자가 구도를 잡기 위해 앞을 볼 때 사용하는 곳입니다. 그러니 누군가 일회용 카메라로 사진을 찍어준다고 하면 뷰파인더가 아닌 렌즈를 봐야겠죠. 렌즈와 뷰파인더의 시야가 다르기 때문에 손가락이 렌즈를 가려도 뷰파인더로는 확인되지 않습니다. 그래서 일부가 손가락으로 가려진 사진이 찍히는 것입니다. 뷰파인더 옆에는 **플래시**, 그 아래에는 **플래시 충전 버튼**이 있습니다.
앞면에 있는 플래시 충전 버튼을 5~7초간 누르면 윗면에 있는 **플래시**

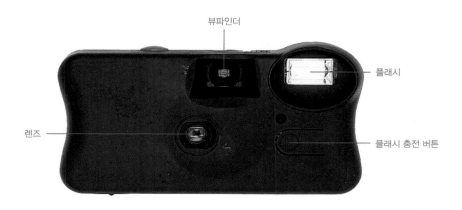

뷰파인더

플래시

렌즈

플래시 충전 버튼

⌈+⌋ 일회용 카메라 앞면.

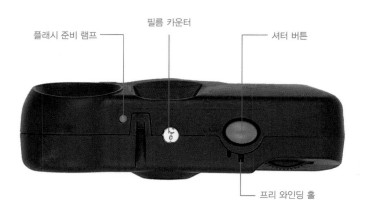

플래시 준비 램프

필름 카운터

셔터 버튼

프리 와인딩 홀

⌈+⌋ 일회용 카메라 윗면.

준비 램프에 빨간 불이 켜집니다. 손을 떼면 꺼지고, 다시 누르면 기다릴 필요 없이 바로 불이 켜집니다. 충전된 상태이기 때문이죠. 충전하면 플래시를 한 번 터뜨릴 수 있으며, 플래시를 사용할 때마다 충전해야 합니다. 오른쪽에는 촬영할 때 누르는 **셔터 버튼**, 그 아래에는 **프리 와인딩 홀**이 있습니다.

가운데에는 **필름 카운터**가 있습니다. 촬영 가능한 잔여 컷 수를 확인할 수 있는 부분인데, 참고용일 뿐 절대적인 숫자는 아닙니다. 코닥 펀세이버는 27컷과 39컷 두 종류가 있는데, 27컷이 훨씬 많이 판매됩니다. 그렇다면 27컷짜리 카메라에 36컷 필름을 장착하면 어떻게 될까요? 27에서 출발한 카운터가 0이 되면 촬영이 불가능할까요? 그렇지 않습니다. 36컷짜리 필름이 장착되었기 때문에 카운터와 상관없이 계속해서 촬영이 가능합니다.(이 경우에는 보통 27에서 0을 지나 다시 17까지 내려왔을 때 촬영이 끝납니다.)

필름 카운터 외에도 촬영이 완전히 끝난 상태인지 확인하는 방법이 있습니다. 뒷면 오른쪽에는 필름 이송을 위한 **와인딩 레버**가 있습니다. 이것을 오른쪽으로 돌렸을 때 "딸깍"하고 더 이상 돌아가지 않으면 촬영이 가능한 상태이고, 촬영을 모두 마친 카메라라면 계속해서 돌아갑니다. 그리고 뒷면 가운데에는 촬영자가 눈을 가까이 대고 앞을 볼 때 사용하는 뷰파인더 후면부가 있습니다.

뷰 파인더 와인딩 레버

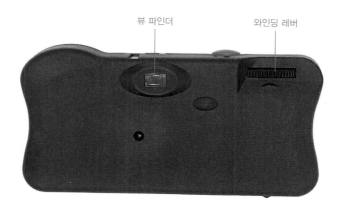

⊡ 일회용 카메라 뒷면.

프리 와인딩 레버 건전지실 커버 필름실 커버

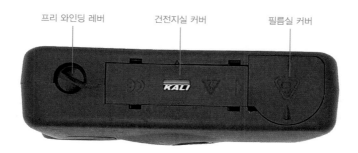

⊡ 일회용 카메라 아랫면.

마지막으로 아랫면에는 **필름실 커버, 건전지실 커버, 프리 와인딩 레버** 가 있습니다.

일회용 카메라의
내부 명칭 및 역할

이번에는 일회용 카메라 내부를 살펴보겠습니다. 앞서 설명한 것처럼
업사이클을 하기 위해서는 뒷면 커버만 분리하면 되지만, 일회용 카메
라를 좀 더 이해하기 위해 앞면 커버가 분리된 내부의 모습도 한번 보
겠습니다. 단, 앞면 커버 분리는 위험한 작업이므로 직접 해보지 말고
책으로만 확인하길 바랍니다.

앞면 내부를 보면 가운데에 **렌즈**가 있습니다. 빨간색으로 표시한 부분
은 플래시 충전 버튼을 눌렀을 때 전기가 충전되는 **플래시 모듈**입니다.
전기가 충분히 모이면 **플래시 준비 램프**에 불이 켜집니다. 빨간색 동그
라미로 표시한 부분에는 2개의 철선이 있는데, 셔터 버튼을 누르면 철
선이 만나 전기가 통하면서 플래시가 터집니다. 바로 이것 때문에 앞면

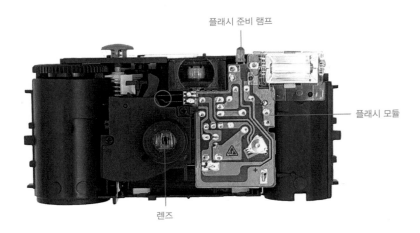

플래시 준비 램프

플래시 모듈

렌즈

[+] 일회용 카메라 내부 앞면.

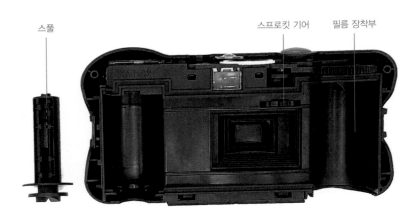

스풀

스프로킷 기어

필름 장착부

[+] 일회용 카메라 내부 뒷면.

커버 분리가 위험한 것입니다. 플래시 모듈에 전기가 흐를 수 있으므로 절대로 손을 대서는 안 됩니다. 특히 임산부나 노약자, 어린이에게는 굉장히 위험한 정도의 전류이기 때문에 반드시 주의해야 합니다.

뒷면 내부를 보겠습니다. 오른쪽에는 **필름 장착부**가 있고, 왼쪽에 있는 길쭉한 부속은 **스풀**이라고 합니다. 프리 와인딩을 할 때 필름 매거진 속에 있는 필름을 스풀에 감아 빼내게 됩니다. 그리고 가운데에는 **스프로킷 기어**라는 부속이 있습니다. 필름에는 퍼포레이션이라고 하는 작고 네모난 구멍이 있는데, 그 구멍이 스프로킷 기어와 맞물리며 기어를 오른쪽으로 돌립니다. 스프로킷 기어가 오른쪽으로 돌아가다 보면 "딸깍" 소리가 나면서 더 이상 돌아가지 않는 상태가 되고, 그때 셔터 버튼을 누르면 촬영이 가능합니다.

스프로킷 기어의 역할이 무엇인지 느낌이 오나요? 우리가 촬영을 하기 위해 직접 돌리는 부분은 와인딩 레버지만, 실제로 촬영 준비 상태가 되기 위해서는 이 스프로킷 기어가 돌아가야 하는 거죠. 따라서 스프로킷 기어와 퍼포레이션이 잘 맞물리게 하는 것은 굉장히 중요한 일입니다. 와인딩 레버를 돌릴 때 "딸깍"하고 멈추는 소리도 실제로는 이 스프로킷 기어에서 나는 소리입니다.

와인딩 레버를 돌려 촬영이 완전히 끝났는지 여부를 확인할 수 있는 이

유도 바로 여기에 있습니다. 촬영이 완전히 끝나면 스풀에 감겨 있던 필름이 모두 매거진 속으로 들어가 스프로킷 기어를 돌려줄 필름이 없기 때문에 촬영이 되지 않는 것이죠.

업사이클 카메라
만들기 준비물

업사이클 카메라를 만들기 위한 준비물을 소개합니다.

1. 코닥 펀세이버 카메라

이 책에서는 코닥 펀세이버 카메라로 업사이클을 해보겠습니다. 한 번
사용을 마친 빈 카메라를 준비하세요.

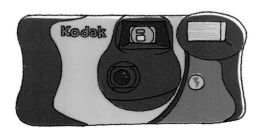

2. 새 필름

카메라에 장착할 새 필름을 준비하세요. 35mm 필름이면 어떤 것이든 가능합니다. 카메라 스펙과 필름 감도를 고려해서 선택하세요.

3. AA 규격 건전지 1개

업사이클 카메라에 건전지가 필요한 이유는 플래시 때문입니다. 건전지를 넣지 않아도 사진 촬영에는 문제가 없다는 뜻이죠. 하지만 업사이클 카메라를 100퍼센트 활용하기 위해서는 플래시를 사용하길 권합니다.

4. 일자 드라이버

가정에서 흔히 사용하는 일자 드라이버입니다.

5. 철사

약 2mm 굵기의 철사 또는 이쑤시개를 준비합니다.

6. 핀셋

핀셋처럼 끝이 뾰족한 도구를 준비합니다. 옷핀, 압정, 바늘 등으로 대체할 수 있습니다.

코닥 펀세이버는 일회용 카메라로 판매되고 있지만 재사용이 가능한 구조입니다. 카메라의 뒷면을 분리해 필름을 장착하고 다시 조립한 뒤 프리 와인딩(필름을 매거진에서 빼내 스풀에 감아두는 것)을 하면 완성되지요. 하지만 일반 필름 카메라와는 다르기 때문에 정확한 방법을 모르고 업사이클을 시도하면 사소한 실수로 결과물에 큰 영향을 줄 수 있습니다. 업사이클 방법과 함께 그 과정에서 범할 수 있는 실수와 돌발 상황 및 대처 방법에 대해서도 알아보겠습니다.

카메라
분리하기

그럼 이제 업사이클 카메라를 만들어보겠습니다. 먼저 만드는 과정을 끝까지 잘 읽어보고 186쪽 QR코드로 동영상도 확인해본 뒤 시작하기 바랍니다. 제대로 만들어보지도 못하고 카메라가 손상되면 너무 속상하니까요.

1. 플래시 충전 점검

플래시 충전 버튼을 5~7초간 눌러서 플래시 준비 램프에 불이 켜지는지, 손을 뗐을 때 불이 꺼지는지 확인합니다. 불이 켜지지 않거나 손을 뗐는데도 불이 꺼지지 않으면 불량입니다. 불이 꺼지지 않으면 자동으로 계속 충전되기 때문에 사용하고 싶지 않을 때도 플래시

가 터지고, 나중에는 건전지가 방전되어 플래시를 사용할 수 없게 됩니다. 플래시 충전에 이상이 없다면 카메라에 있는 스티커를 제거합니다.

2. 필름실 커버 분리

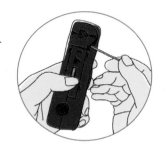

필름실 커버와 카메라 사이에 있는 홈에 철사를 깊게 찔러 넣은 뒤, 지렛대의 원리를 이용해 그림과 같이 젖히면 커버가 쉽게 열립니다. 철사가 없다면 다른 얇고 단단한 도구를 사용해도 됩니다.

3. 건전지실 커버 분리

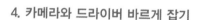

삼각형으로 표시된 방향으로 살짝 밀어 커버가 빠지면 위로 들어내어 간단하게 분리할 수 있습니다.

4. 카메라와 드라이버 바르게 잡기

카메라 측면을 분리하기 전에 카메라와 드라이버 안전하게 잡는 방법을 꼭 숙지하세요. 카메라는 앞의 중간 부분을 적당한 힘으로 잡고, 드라이버는 그림과 같이 손바닥이 아래로 향하도록 잡아야 합니다. 카메라 윗부분을 잡으면 드라이버에 손을 다칠 수 있고, 너무 꽉 움켜쥐면 잘 분리되지 않습니

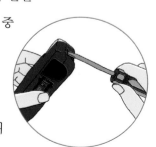

다. 손바닥이 위로 향하도록 드라이버를 잡으면 카메라를 몸에 밀착시키고 작업하게 되어 다치기 쉽습니다.

5. 카메라의 양쪽 측면 분리

이제 카메라의 양쪽 측면에 있는 걸쇠를 분리해보겠습니다. 카메라와 일자 드라이버를 안전하게 잡았는지 확인한 뒤, 드라이버 끝부분을 그림과 같이 측면 날개 아래쪽으로 밀어 넣습니다. 드라이 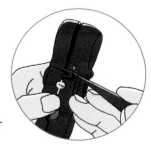 버 끝부분이 두꺼우면 날개 아래쪽으로 밀어 넣기가 어려울 수 있으니 가능하면 얇은 드라이버를 사용하세요. 그리고 뒷면이 벌어질 때까지 드라이버를 살살 뒤쪽으로 밀어 넣습니다. '들어 올리는' 것이 아니라 '밀어 넣는' 것이 중요합니다. 들어 올리면 날개 부분이 훼손될 수 있습니다. 작업을 마치면 뒷면이 완전히 빠지는 것이 아니라 양 측면만 살짝 벌어진 상태가 됩니다.

6. 카메라 상단 걸쇠 분리

카메라 상단을 보면 작은 걸쇠가 있는데, 준비한 핀셋이나 끝이 뾰족한 도구를 그림과 같은 위치에 찔러 넣고 필름실 커버를 분리할 때처럼 들어 올리면 간단하게 분리됩니다. 상단까지 분리를 마쳤다면 뒷면 커버를 들어내 분리합니다.

카메라
조립하기

이번에는 분리한 카메라에 필름을 장착하고 다시 조립해보겠습니다.

1. 플래시 충전 확인

분리한 카메라 몸통을 손에 들고 플래시 충전 버튼을 눌러 플래시 준비 램프에 불이 들어오는지 확인합니다. 플래시 충전 점검을 마치고 바로 작업했다면 플래시 준비 램프에 바로 불이 켜지고, 그렇지 않았다면 다시 충전되느라 시간이 좀 걸릴 수도 있습니다.

2. 플래시 테스트

플래시가 충전된 것을 확인했다면 "딸깍" 소리가
날 때까지 스프로킷 기어를 오른쪽으로 돌립니
다. 그런 다음 카메라의 정면이 바닥으로 향하게 한
뒤 셔터 버튼을 눌러봅니다. 플래시가 문제없이 터졌나
요? 플래시가 터지지 않았다면 충전 상태를 다시 확인합니다. 충전만
되고 플래시가 터지지 않는 고장이 발생할 수 있습니다. 플래시 점검을
마쳤다면 스프로킷 기어를 더 이상 돌리지 말고 다음 작업을 진행합니
다. 혹시 다시 스프로킷 기어를 돌렸다면 셔터를 눌러 와인딩 전 상태
로 만들어주세요.

3. 카운터 설정

그림에 보이는 하얀색 부품을 살짝 들어 원하는 숫
자에 맞춘 뒤 다시 꾹 눌러 고정시킵니다. 이 카메
라에서 필름 카운터는 단지 참고하는 것일 뿐 실
제 촬영 가능 컷 수와는 상관없습니다.(164쪽 참고.)
27에 고정하든 39에 고정하든 장착할 필름의 컷 수만큼
촬영되는 것이죠. 어떤 숫자에서 촬영을 시작했는지만 기억하면 됩니다.

4. 프리 와인딩 철사 고정

와인딩 레버를 돌려보면 오른쪽으로는 돌아가는데 왼쪽으로는 돌아

가지 않을 것입니다.(와인딩 레버가 오른쪽으로 돌아
가지 않는 경우, 셔터를 눌러 와인딩 전 상태로 만들어
주세요.) ⓐ부속이 가로막고 있기 때문입니다. 그
림과 같이 철사를 이용해 ⓐ부속을 살짝 들어 와인
딩 레버가 왼쪽으로도 돌 수 있는 상태로 만들어야 합
니다.

그림의 철사 위치를 잘 확인한 뒤 위쪽에서 수직으로 찔러 넣습니다.
주의할 점은 철사가 좌우로 눕게 하거나 뒤쪽으로 젖히지 않는 것입니
다. 철사가 누우면 뒤 커버를 결합할 때 어려움이 따를 수 있으며, 철사
를 젖히면 ⓐ부속이 휘어져 더 이상 제 역할을 하지 못합니다. 와인딩
레버를 좌우로 움직였을 때 걸리는 것 없이 부드럽게 돌아간다면 제대
로 된 것입니다.

철사를 제대로 고정하지 않고 이후에 프리 와인딩을 하면 ⓐ부속이 파
손되어 와인딩 레버가 고정되지 않습니다. 그러면 와인딩할 때 레버가
계속 풀려 어려움을 겪을 수 있고, 사진이 여러 장 겹쳐 촬영될 수 있습
니다. 고정한 철사는 모든 과정이 완료될 때까지 뽑지 않습니다.

5. 스풀에 필름 끼우기

카메라를 내려놓고 스풀에 필름을 끼웁니다. 스풀을 보면 양쪽으로 다
른 길이의 홈이 있는데, 긴 쪽으로 필름을 밀어 넣고 스풀 위쪽 작은 돌
기에 필름의 두 번째 퍼포레이션을 겁니다. 첫 번째 칸을 걸면 프리 와

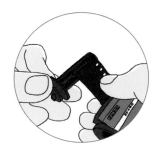

인딩을 하면서 퍼포레이션 부분이 끊어질 수 있어 안전하게 두 번째 칸을 거는 것입니다. 필름을 스풀에 끼웠다면 스풀을 왼쪽으로 반 바퀴 정도 돌려 필름이 스풀에서 빠지지 않도록 감습니다.

6. 필름 장착하기

먼저 필름 장착부에 필름을 넣습니다. 필름 매거진이 완전히 위쪽으로 밀착되지 않았다면 매거진을 살짝 돌려가며 위쪽에 잘 밀착시킵니다. 그 다음 스풀에서 필름이 빠지지 않도록 잘 잡은 뒤 스풀을 당겨 제 위치에 고정시킵니다. 이때 필름 매거진의 방향을 주의해야 하는데, 필름이 들어가는 입구가 오른쪽이나 어중간한 위치에 있지 않고 왼쪽에 밀착되게 합니다. 필름은 팽팽하게 당겨 스프로킷 기어가 퍼포레이션에 잘 맞물리게 합니다. 필름을 너무 많이 빼서 느슨해졌다면 스풀을 살짝 말거나 필름을 매거진 안쪽으로 밀어 넣어 팽팽하게 만듭니다.

7. 뒷면 커버 덮기

손가락이 방해되지 않도록 스풀 아래쪽 홈을 손톱으로 꼭 잡습니다. 뒤 커버를 살짝 얹은 뒤 스풀을 잡고 있는 손을 떼지 않은 채 양옆을 먼저 눌러 조립합니다. 마지막으로 아래쪽까지 꾹 누릅니다. 보이지는 않지

만 아래쪽에도 "딸깍"하는 소리와 함께 조립되는
부분이 있습니다. 잘 덮였다면 스풀을 잡고 있던
손을 떼고 전체적으로 꾹꾹 눌러주고, 철사가 프
리 와인딩 홀 옆으로 잘못 나오지 않고 잘 위치해

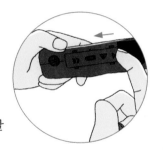

있는지 확인합니다. 프리 와인딩 홀은 이렇게 프리 와
인딩을 위해 고정한 철사가 제 위치에 있는지 확인할 수 있는 홀을 의
미합니다.

8. 건전지실 커버 조립

건전지는 새것으로 교체합니다. 건전지의 방향은
카메라 안쪽에 양각으로 새겨진 그림을 참고하
면 알 수 있습니다. 건전지실 커버는 분리했을 때
와 반대로 다리 4개를 먼저 홈에 맞춰 끼운 뒤 화살
표 반대 방향으로 밀면 됩니다.

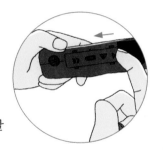

9. 필름실 커버 조립

필름실 커버는 둥근 면과 평평한 면이 있습니다.
먼저 둥근 면 반대쪽의 평평한 면을 카메라 뒤 커
버 쪽에 밀착시키고 반대쪽을 눌러 덮습니다. 마
지막으로 카메라를 전체적으로 꾹꾹 눌러 틈새가
없도록 마무리합니다.

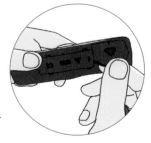

프리
와인딩하기

프리 와인딩은 필름을 미리 감는다는 뜻입니다. 대부분의 필름 카메라는 한쪽에 필름 매거진을 장착하고 반대쪽에 필름을 물려놓은 다음 촬영을 시작합니다. 촬영을 마친 필름이 한 컷 한 컷 물려놓은 쪽으로 감기고, 촬영을 모두 마치면 리와인딩을 해서 필름을 다시 매거진 속으로 감아 넣은 다음 필름을 꺼내는 구조입니다.

프리 와인딩 방식은 필름 매거진을 카메라에 장착하는 과정까지는 같지만, 촬영하기 전에 필름을 매거진에서 꺼낸다는 것이 가장 큰 차이점입니다. 그리고 촬영을 마친 필름을 한 컷 한 컷 매거진 안쪽으로 이동시키죠. 그래서 촬영을 모두 마쳤을 때 별도의 리와인딩 작업 없이 바로 카메라에서 필름을 꺼낼 수 있습니다.

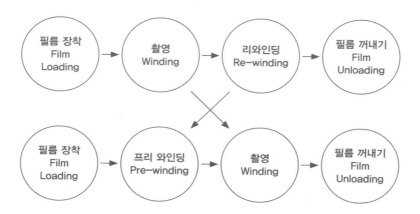

⌞+⌝ 일반 필름 카메라(위)와 프리 와인딩 방식(아래)의 작동 순서.

그렇다면 프리 와인딩 방식의 가장 큰 장점은 무엇일까요? 필름 카메라를 사용하는 사람이라면 누군가 촬영 중인 카메라의 뒷면 커버를 열어 필름이 빛에 다 타버린 경험이 있을 것입니다. 눈물 나고 가슴 아픈 상황으로, 빛에 노출된 소중한 추억들이 이미 돌아올 수 없는 곳으로 가버린 거죠. 하지만 프리 와인딩 방식은 다릅니다. 물론 아직 촬영 전인 필름은 빛에 노출되어 더 이상 사용할 수 없지만, 소중한 추억은 매거진 안에 안전하게 보관되어 있습니다. 노출된 부분만 가위로 잘라내면 정상적으로 현상할 수 있죠. 이 책에서 만드는 업사이클 카메라가 바로 프리 와인딩 방식입니다. 그럼 다시 카메라 만들기로 돌아가볼까요?

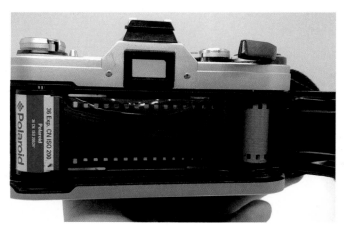

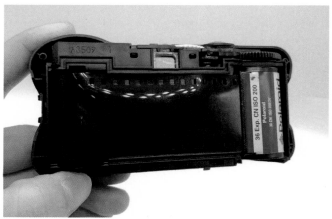

[+] 일반 필름 카메라(위)와 프리 와인딩 방식인 일회용 카메라(아래).

1. 와인딩 레버 상태 확인

커버가 잘 덮여 있고 프리 와인딩 홀에 철사가 꽂
힌 상태인지 확인합니다. 와인딩 레버를 좌우로
살짝 돌려 자유롭게 움직이는지 확인합니다. 너무
많이 돌리지 말고 살짝만 돌려 확인합니다. 와인딩
레버가 자유롭게 움직인다면 철사가 제자리에 잘 자리 잡은 것입니다.

2. 프리 와인딩 시작하기

일자 드라이버를 스풀 아래쪽, 즉 프리 와인딩 레
버에 위치시킨 뒤 시계 반대 방향으로 돌립니다.
힘을 크게 들이지 않아도 "다라락 다라락" 소리가
나면서 돌아갑니다. 스프로킷 기어가 반대 방향으
로 돌아가면서 나는 소리입니다. 스풀에 필름이 잘 고
정되어 있고, 스프로킷 기어에 퍼포레이션이 잘 맞물린 것입니다. 만약
자연스러운 소리가 아니라 "빠바박 빠바박" 이질감이 느껴지는 소리가
난다거나 생각보다 많은 힘을 들여야 돌아간다면, 프리 와인딩을 멈추
고 철사가 잘 꽂혀 있는지 또는 셔터를 눌러 와인딩이 되어 있는 것은
아닌지 확인합니다. 안에서 부속이 부서지고 있는 상황일 수도 있기 때
문입니다.

3. 프리 와인딩 마무리하기

36컷 필름은 생각보다 길어서 언제까지 돌려야
하나 하는 생각이 들 수도 있습니다. 지금까지 돌
리던 가벼운 힘으로 계속 돌리다 더 이상 감기지
않는 듯한 느낌이 들면 드라이버를 떼고 멈춥니다.

프리 와인딩을 다 하지 못했는데 중간에 드라이버가 이
탈하면서 뭔가 풀리는 소리가 날 수 있습니다. 이때는 당황하지 말고
다시 프리 와인딩 레버를 돌립니다. 처음에는 아무 소리도 나지 않다가
드라이버가 이탈했던 지점까지 가면 다시 소리가 나면서 감깁니다. 프
리 와인딩을 마치고 드라이버를 뗐을 때도 뭔가 풀리는 소리가 날 수
있는데, 스풀에 감긴 필름이 조금 느슨해지는 소리로 정상적인 상황이
니 당황하지 않아도 됩니다. 프리 와인딩을 마친 뒤 프리 와인딩 홀에
꽂아두었던 철사를 뽑으면 업사이클 카메라 완성입니다.

업사이클 동영상 보기

불확실성으로 완성하는 사진

포토그래퍼 리에

— **작가님의 현재 활동을 간단히 소개해주세요.**

뮤지션들의 앨범 재킷 촬영을 주로 하고, 가끔씩 뮤직비디오의 아트디
렉터와 스타일링도 맡아서 하고 있습니다.

— **사진작가로 활동하게 된 계기는 무엇인가요?**

사진작가가 되어야겠다고 생각해본 적은 없어요. 원래 직업은 웹 캐릭
터 디자이너였고요. 사진은 20대 초반부터 취미 삼아 찍었는데, 친분이
있던 레이블 회사 소속 아티스트인 '요조'를 찍으면서 본격적으로 사진
작가로 활동하게 되었어요. 같은 회사의 다른 아티스트들(루사이트 토끼,
십센치, 선우정아 등) 사진도 찍고 디자인 일도 도와주다 보니 다른 레이
블에서도 연락이 왔고요. 운이 좋게도 자연스럽게 흘러간 거 같습니다.

— 많은 음악인과 작업하셨는데, 특히 기억에 남는 촬영 에피소드가 있을
까요?

모든 촬영이 귀하고 좋았던 경험이라 특히 기억에 남는 촬영을 뽑기는
어려울 거 같아요. 아, 2018년 한여름에 BTS와 촬영을 했는데 산에서
진행하다 보니 벌레가 무척 많았거든요. 제 등에 곱등이로 추정되는 벌
레가 들어온지도 모르고 있다가 뭔가 이상해서 몸을 더듬다가 알게 된
거예요. 스태프분이 꺼내주셨는데 그 순간 집으로 달려가서 샤워하고
싶었어요(웃음).

— 작가님이 찍은 인물 사진을 보면 '무슨 생각을 하고 있는 걸까'가 먼저
궁금해져요. 감정이나 마음에 시선이 먼저 간다고 해야 할까요. 사진을
찍으실 때 특별히 중요하게 생각하시는 점이 있나요?

음, '감정이 전부'라고 생각하는 편이에요. 저도 감정 기복이 심하고 감
정에 빠져 있을 때가 많은데, 피사체에 이따금 그것을 투영하기도 하거
든요. 이상하게도 감정적으로 힘들 때 찍었던 사진들이 더 좋은 평가를
받았어요. 친한 사람들을 찍을 때는 상대방의 감정도 들여다봐요. 대화
같은 거죠. 나는 요즘 이래. 너는 어때. 굳이 말하지 않아도 느껴지는 기
운이랄까요.

— 작가님에게 필름 카메라는 어떤 매력이 있나요?

불확실성인 거 같아요. 찍을 때 순간의 직관을 믿고 셔터를 누르는데,

바로 결과물을 확인할 수 없는 그 기다림이 좋더라고요. 흔히 아는 아날로그의 색감이나 입자감 같은 건 기본이고요.

— **일상에서, 또는 여행에서 꼭 셔터를 누르게 되는 순간이 있나요?**

여행지에서는 오히려 카메라를 잘 들지 않아요. 그때그때 다르지만 순간적으로 포착해야 할 때는 스마트폰으로 더 많이 찍어요. 아, 그런데 멋있는 할머니 할아버지 찍는 걸 좋아해요. 젊은 사람들보다 옷을 훨씬 세련되게 입으시더라고요. 나도 그렇게 늙고 싶다는 생각이 들어서 뒷모습을 찍곤 해요.

— **주로 사용하는 필름 카메라 기종과 필름은요?**

지금은 야시카 T5(Yashica T5), 올림푸스 OM-4T(Olympus OM-4T) 2개를 주로 사용하고 있어요. 몇 개월 전에 중형 카메라 마미야 67(Mamiya 67)을 구매했고요. 장비 욕심이 없는 편이라 그냥 손에 익으면 정 붙이고 하나만 계속 쓰는 편이에요. 주변 친구들이 카메라 장비가 이렇게나 없이 어떻게 10년 가까이 사진 찍으며 돈 버는 건지 모르겠다고, 양심이 없다고 놀리곤 해요. 제가 생각해도 양심이 없는 거 같긴 해요(웃음). 핑계 같지만 새로운 카메라가 생기면 기존 카메라를 배신하는 것 같은 느낌이라 고장 나기 전까지 쓰는 편이에요. 필름은 시네스틸(Cine Still)을 좋아하는데 워낙 가격이 비싸 가끔 쓰고 지금은 코닥(Kodak)을 쓰고 있어요. 아그파 비스타(Agfa Vista)를 좋아했는데 단종되어 슬픕니다.

— 좋아하는 사진작가 또는 사진을 찍는 데 작가님에게 영감을 주는 것이 있다면 소개해주세요.

낸 골딘(Nan Goldin)을 좋아합니다. 누구의 사진인지도 모르고 마음에 들어 저장해놨다가 몇 년 후 알았죠. 낸 골딘의 사진이었다는 것을. 영감은 어떤 것도 될 수 있다고 생각해요. 뮤지션들과 작업할 때는 음악이 제일 먼저죠. 음악에서 시작해요. 어떤 것을 이야기하고 싶은지, 어떤 색을 품고 있는지 반복적으로 들으면 이미지들이 머릿속에 그려집니다. 그 외적으로는 영화, 대화, 상상, 장소 등 다양한 거 같아요.

— 혹시 필름 카메라를 처음 사용하는 사람에게 추천하고 싶은 기종이 있나요?

종종 받는 질문인데 그때마다 항상 "카메라 가게에 가서 사장님과 상의해보세요."라고 답해요. 수동으로 찍을지 자동으로 찍을지 결정하면 선택의 폭이 좁혀지겠죠? 가볍게 흥미를 가지고 시작한다면 자동카메라를 추천하고 싶네요.

— 앞으로의 계획 또는 해보고 싶은 일이 있으실까요?

사진 에세이집이 나올 예정이에요. 출판사에서 제의해주셔서 감사히 수락했는데 다음 날 현타가 왔어요. 어쩌려고 내가 그랬을까. 과연 할 수 있을까. 도망치고 싶은데 계약금을 받아서 이제는 그럴 수도 없습니다(웃음). 솔직하고 덤덤하게 담으려고요. 인생의 방향은 늘 계획대로

흘러가지 않았어요. 사진을 업으로 삼게 될지 몰랐던 것처럼 새로운 기회가 왔을 때 잡는 사람이 되고 싶어요. 그게 무엇이든. 단맛, 쓴맛 다 보려고요.

instagram @rie_rabbit

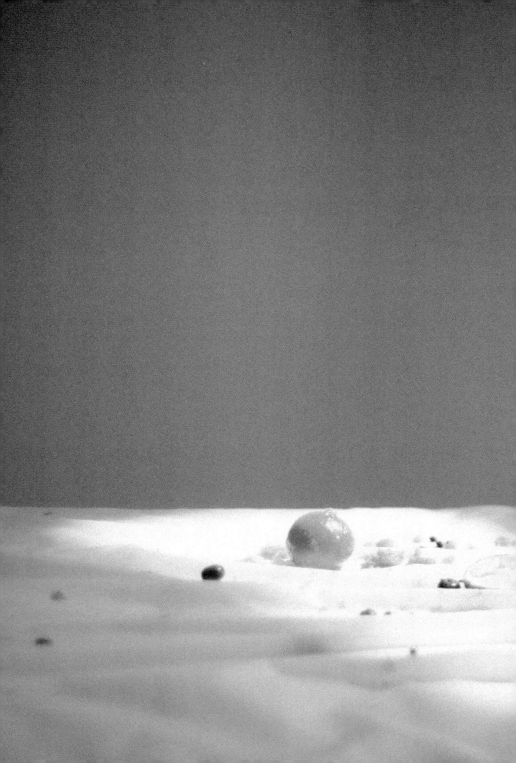

필름로그 지도
Map of Filmlog

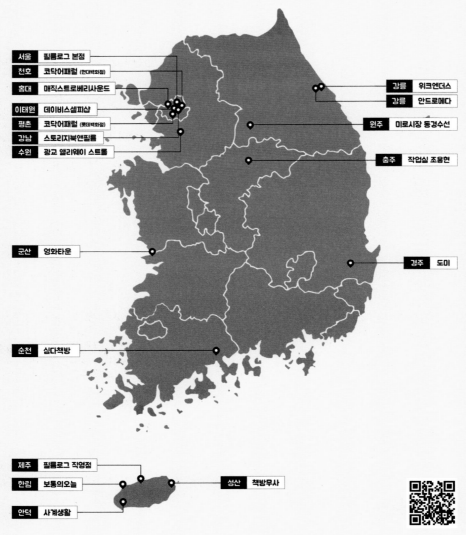

서울 필름로그 본점
천호 코닥어패럴 (현대백화점)
홍대 매직스트로베리사운드
이태원 데이비스셀피샵
평촌 코닥어패럴 (롯데백화점)
강남 스토리지북앤필름
수원 광교 앨리웨이 스트롤

강릉 위크엔더스
강릉 안드로메다
원주 미로시장 동경수선
충주 작업실 조용헌

군산 영화타운

경주 도미

순천 심다책방

제주 필름로그 직영점
한림 보통의오늘
안덕 사계생활

성산 책방무사

필름로그 홈페이지

* 2021년 3월 기준이며 변동될 수 있습니다.

필름로그 방문 시 본 쿠폰을 제시하시면
컬러네거티브 필름 1롤을 무료로 현상, 스캔해드립니다.

Filmlog

필름로그 컬러네거티브 35mm 필름 1롤
무료 현상 + 스캔 서비스 쿠폰